막대가 하나

꽉대가 하나

타카노 후미코 지음
정은서 옮김

북스토리
아트코믹스
시리즈 ⑤

북스토리

CONTENTS

아름다운 마을

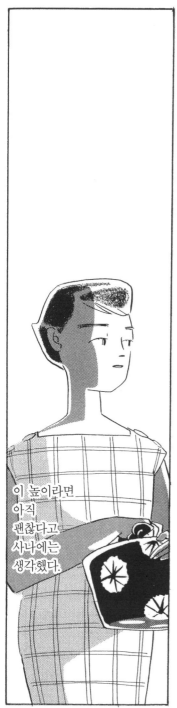

이 높이라면 아직 괜찮다고 사나에는 생각했다.

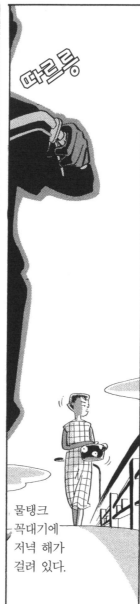

따르릉

물탱크 꼭대기에 저녁 해가 걸려 있다.

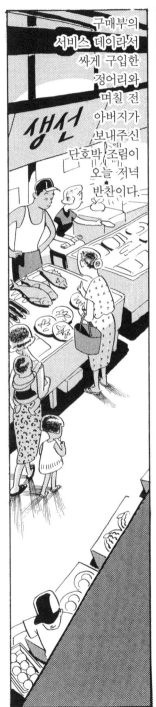

구매부의 **서비스 데이라서** 싸게 구입한 정어리와 며칠 전 아버지가 보내주신 단호박 조림이 오늘 저녁 반찬이다.

생선

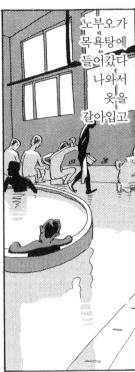

노부오가 목욕탕에 들어갔다 나와서 옷을 갈아입고

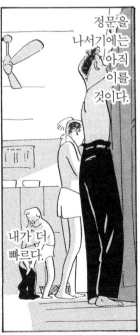

정문을 나서기에는 아직 이를 것이다.

내가 더 빠르다.

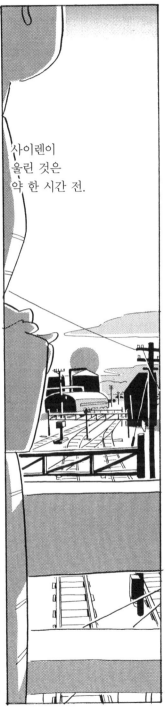

사이렌이 울린 것은 약 한 시간 전.

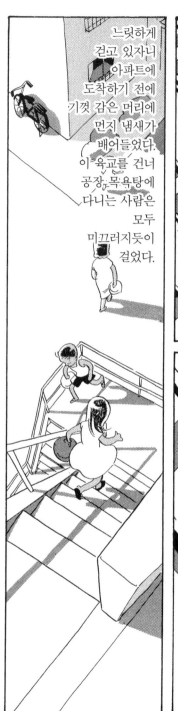

느릿하게
걷고 있자니
아파트에
도착하기 전에
기껏 감은 머리에
먼지 냄새가
배어들었다.
이 육교를 건너
공장 목욕탕에
다니는 사람은
모두
미끄러지듯이
걸었다.

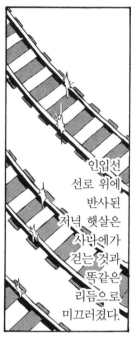

인입선
선로 위에
반사된
저녁 햇살은
사나에가
걷는 것과
똑같은
리듬으로
미끄러졌다.

마치
듬성듬성
흠질한 자국
같았다.

미리 다
만들어두었다.

새로 깐
다다미에
남쪽과
북쪽으로
창이 나
있었다.

현관은
좁지만
문에는
밝은 색
페인트가
칠해져 있다.

3층 한가운데,
다다미 6장짜리와
4장 반짜리 방,
부엌, 화장실.

노부오와
사나에가
여기를
신혼집
으로
정하고
이사를
온 것은
6월이었다.

섀시는
신형
알루미늄이다.

다녀
오셨어요.

삐
익
‥‥‥

11

타츠에의 남편이나 아스코의 집에 비교하면 좋다고 생각해요.

말은 없지만 성실해 보이잖아요.

엄마, 난 그 사람 괜찮은 것 같아요.

난 츠카다 씨가

마음에 들어요.

타츠에는 남편이 술고래라서 고생이 심하대요.

타츠에가 가여워요.

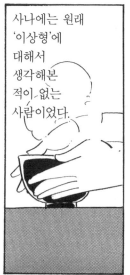

사나에는 원래 '이상형'에 대해서 생각해본 적이 없는 사람이었다.

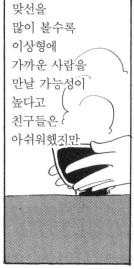

맞선을 많이 볼수록 이상형에 가까운 사람을 만날 가능성이 높다고 친구들은 아쉬워했지만

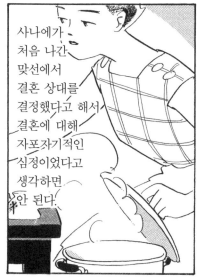

사나에가 처음 나간 맞선에서 결혼 상대를 결정했다고 해서 결혼에 대해 자포자기적인 심정이었다고 생각하면 안 된다.

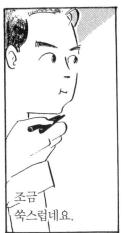

조금
쑥스럽네요.

이거
장인
어른이?

맞아요.

사나에가
그녀
나름대로
신중하게
선택한 결과가
노부오였다.

노부오의
양친은
노부오가
초등학교를
졸업하기 전에
돌아가셨고

그 후
아버지의
동생인
숙부의 집에서
성장했다.

노부오는 결혼 전
숙부의 집에서
회사에 다니고
있었다.

하지만
좋습니다.

만나보지요.

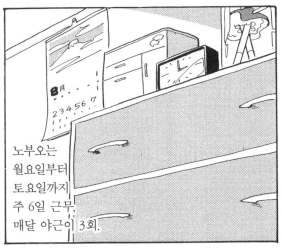

노부오는
월요일부터
토요일까지
주 6일 근무,
매달 야근이 3회.

친자식이나
다름없이
길러주셨지만
계속 신세를
지기가
부담스러워서
독립을
결심한
것이다.

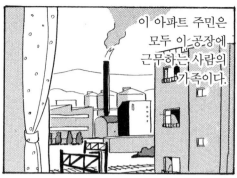

이 아파트 주민은 모두 이 공장에 근무하는 사람의 가족이다.

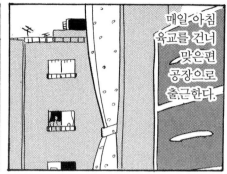

매일 아침 육교를 건너 맞은편 공장으로 출근한다.

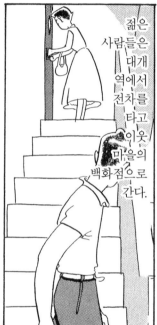

젊은 사람들은 대개 역에서 전차를 타고 이웃 마을의 백화점으로 간다.

일요일에는 어떻게 지내는 것이 좋을까?

일요일.

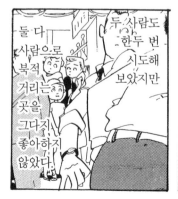

둘 다 사람으로 북적거리는 곳을 그다지 좋아하지 않았다.

두 사람도 한두 번 시도해 보았지만

심하게 낭비를 하지 않는 한, 굳이 절약할 필요가 없다.

이 마을의 젊은 직장인들 중에서는 노부오가 다니는 공장은 급료가 좋은 편이라서

14

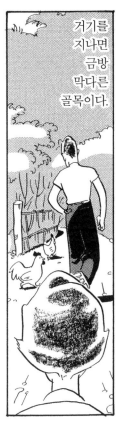

거기를 지나면 금방 막다른 골목이다.

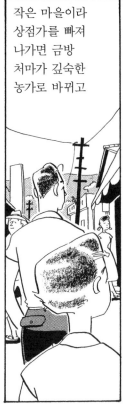

작은 마을이라 상점가를 빠져 나가면 금방 처마가 깊숙한 농가로 바뀌고

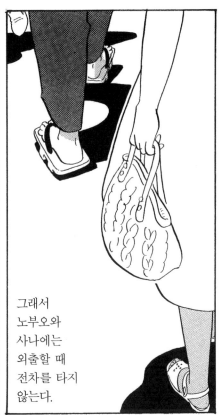

그래서 노부오와 사나에는 외출할 때 전차를 타지 않는다.

숲 기슭에 내물이 흐르고 있다.

대나무가 우거진 언덕길을 올라간다.

기슭에 거의 다다를 때까지, 이 작은 돌 있는 데까지는 괜찮아.

알겠어?

좌아---

어라? 오늘은 물이 적어서 건너기 편하네.

좌아아아

네.

보여?

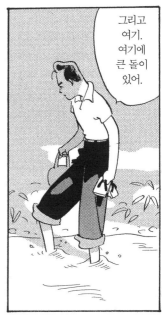

그리고 여기. 여기에 큰 돌이 있어.

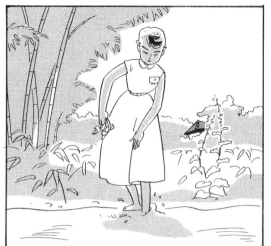

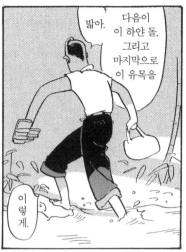

밟아. 다음이 이 하얀 돌, 그리고 마지막으로 이 유목을

이렇게.

조금만 돌아가면 통나무 다리가 있다는 것을 노부오와 사나에도 알고 있었지만 멀다는 이유로 사용하지 않았다.

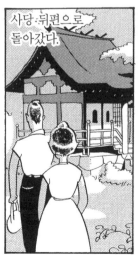

사당 뒤편으로 돌아갔다.

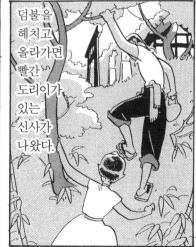

덤불을 헤치고 올라가면 빨간 도리이가 있는 신사가 나왔다.

※ 도리이(鳥居) : 일본의 신사 입구에 세워둔 기둥문.

17

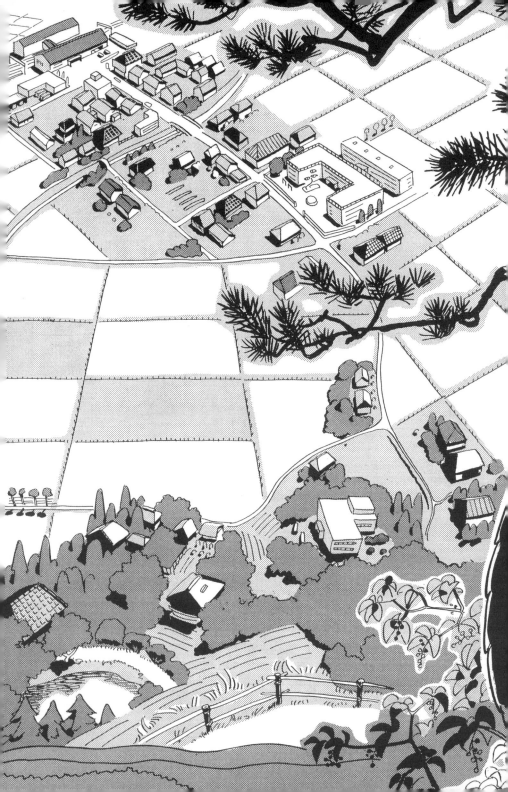

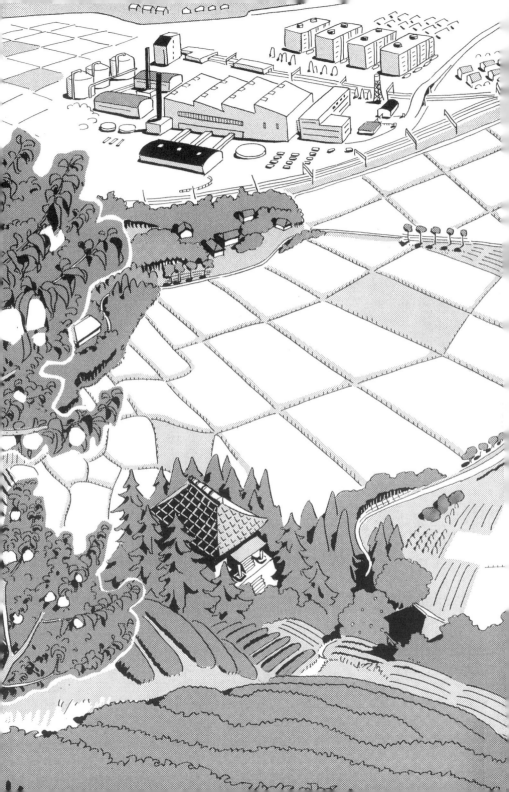

푸른 논.
하얀 병원.

녹색의
제방.
기왓장이
반짝이는
농가의
지붕.

그리고
아파트.

뾰족한 지붕과
은색 물탱크.
오늘은 조용한
노부오의 공장.

초등학교,
역, 버스
터미널.

점심밥.

사당 정면으로
돌아가면
돌계단이 있지만
역시 사용하지
않는다.

건드리지 마!
그건 옻나무야!

일요일은
이렇게
끝난다.

지난달까지는
1층 타시로네
집에서 했어.

우리는
애가 둘
이라서.

잠들기
힘들었던
무더위도
가시고
저녁이면
선선한
바람이
불기
시작한
9월 초의
일이다.

노부오는 즉시 수락하고 사나에에게 전했다.

이 남자는 아파트에서 연장자에 속하는 히구치라는 사람이다.

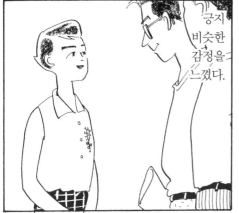

긍지 비슷한 감정을 느꼈다.

사나에는 아파트 주민의 한 사람으로서 중요한 집회를 열 장소를 제공한다는 데

투표로 위원장 보좌, 회계 3명을….

음—, 차기 조합 집행부의 선거 말인데요. 날짜는 작년과 마찬가지로 다음 달 1일에 각 반에서 적임자를 추천하여

안녕
하세요.

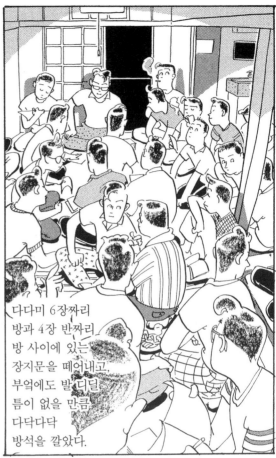

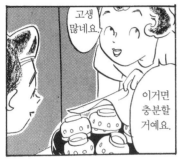

고생
많네요.

이거면
충분할
거예요.

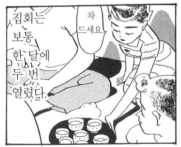

집회는
보통
한 달에
두 번
열렸다.

차
드세요

다다미 6장짜리
방과 4장 반짜리
방 사이에 있는
장지문을 떼어내고,
부엌에도 발 디딜
틈이 없을 만큼
다닥다닥
방석을 깔았다.

가볍고
속이 비치지
않으면서도
어느 정도
빛이
투과되는 천.

촤ㅡ악ㅡ

개실을
만들기로
했다.

사나에도
처음에는
가스레인지
옆에 앉아
차를 끓이곤
했지만
아무래도
불편해서

커튼 레일은 노부오가 달아주었다.

재봉틀로 박았다!

가계부

잘그락

뜻밖에도 양복 안감이 조건에 딱 들어맞기에 연두색 인견을 4미터 사 와서

우리의 투쟁은 이제부터가 시작이야!

고작 그걸로 우리의 직장투쟁을 지원했다고 생각하는 건가?

도대체 중앙집행부는 이 문제를 어떻게 생각하고 있는 거야?

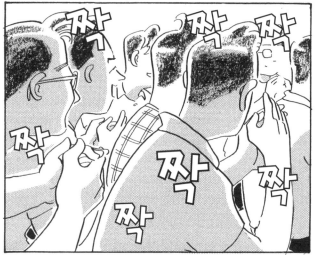

짝 짝 짝 짝 짝 짝 짝

옳소!

24

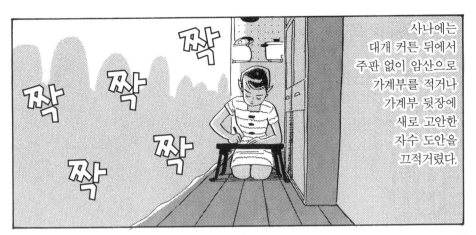

사나에는 대개 커튼 뒤에서 주판 없이 암산으로 가계부를 적거나 가계부 뒷장에 새로 고안한 자수 도안을 끄적거렸다.

집회를 세 번이나 치르자 사나에도 지금까지 낯설었던 용어 몇 개를 어렴풋이나마 이해하게 되었다.

그리고 노부오의 집에서 세 번째 집회가 열린 밤이었다.

아파트에서는 노부오 부부의 우측 옆집에 살고 있었다.

이데는 노부오와 동갑이었지만 벌써 자식이 둘이나 있고

전부터 특히나 열성적으로 의견을 내놓는 이데라는 사람이 있었다.

사나에도 어느 틈엔가 커튼 뒤에서 가만히 귀를 기울이고 있었다.

특히 이날은 당장이라도 들고 일어날 것만 같은 분위기라

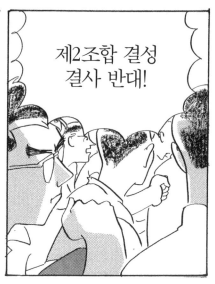

제2조합 결성 결사 반대!

안녕히 주무세요.

수고했습니다.

내일 잘 부탁해요.

그럼 그렇게 하기로.

12시가 되자, 가까운 시일 내에 젊은 멤버들끼리 분담해서 선거 전단지를 제작하자는 의견을 채택한 후 집회는 해산했다.

응, 다음 주말까지 등사판을 잘라서 이데에게 넘길 거야.

명부 만들 거예요?

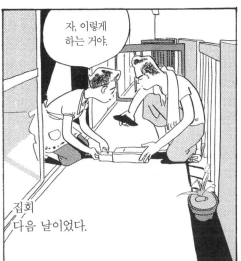

자, 이렇게 하는 거야.

집회 다음 날이었다.

그리고 이데가 그걸 바탕으로 추천문을 쓸 거고.

이리 줘.

사악 사악 사악

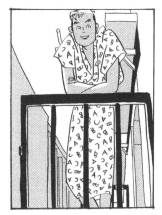

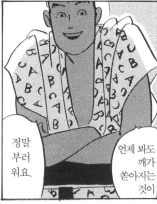

정말 부러워요.

언제 봐도 깨가 쏟아지는 것이

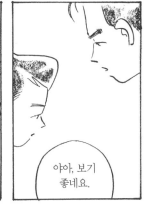

야아, 보기 좋네요.

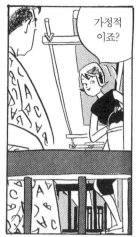

가정적
이죠?

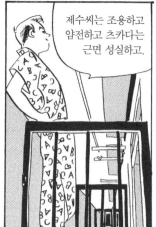

제수씨는 조용하고
얌전하고 츠카다는
근면 성실하고.

하하.

당신도

술도 담배도
안 한다니
그보다
좋은 남편이
어디 있어요?

그렇
지도
않아요.

…

안 그래요,
제수씨?

우리
마누라한테도
좀 가르쳐
주세요.

당신한테
제수씨 절반
만큼만
여자다운 맛이
있으면 얼마나
좋을까.

아아.

조금쯤
본받지
그래요?

헹,
그건 내가
할 말이야.

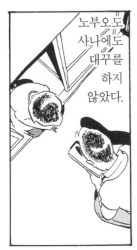

노부오도
사나에도
대꾸를
하지
않았다.

탕!

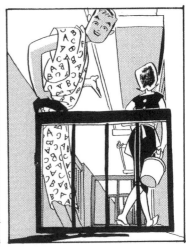

그날 밤의
일이었다.

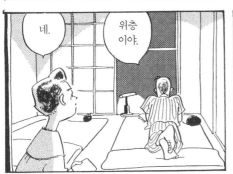

네.

위층
이야.

쿵
쾅
쿵
쾅

쟁그랑

바로
윗집에서—
시끄러운
소리가
들려왔다.

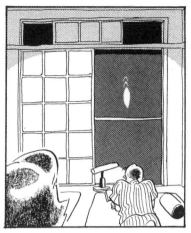

...

드르륵

다음 날
아침.

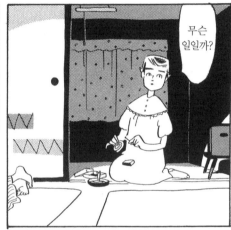

무슨
일일까?

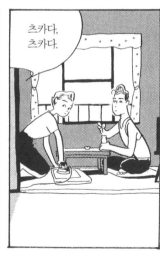

츠카다,
츠카다.

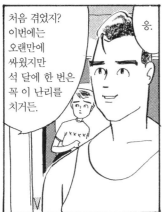

처음 겪었지? 이번에는 오랜만에 싸웠지만 석 달에 한 번은 꼭 이 난리를 치거든.

응.

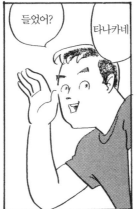

들었어?

타나카네

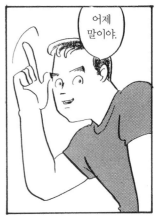

어제 말이야.

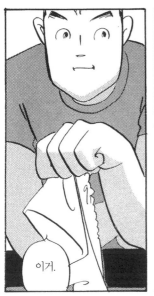

이거.

사실은 어젯밤에는 던진 물건이 또 하나 있지.

내가 몰래 봤는데 부인이 저기 화단에서 베개를 줍더라고.

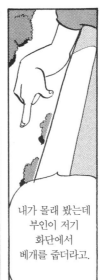

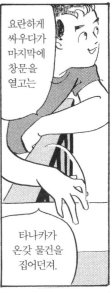

요란하게 싸우다가 마지막에 창문을 열고는

타나카가 온갖 물건을 집어던져.

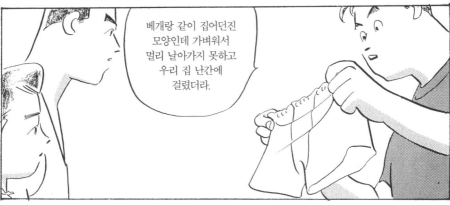

베개랑 같이 집어던진 모양인데 가벼워서 멀리 날아가지 못하고 우리 집 난간에 걸렸더라.

괜찮아요.
빤 거예요.

이거
이 집에
양보할게요.

제수씨.

이데의
얼굴은
재미있는
일을
가르쳐
준다는
의기양양함으로
가득했다.

돌려주고
오세요.
"떨어져
있었다"
면서.

어쩌죠?

결론을
내리지
못한 채
분실물은
텔레비전
밑에
보관해
두었다.

...

그로부터
이틀
후였다고
사키에는
기억했다.

달그락

달그락

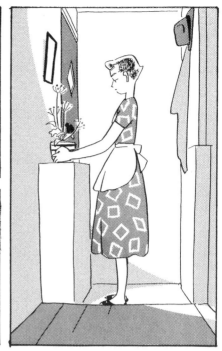

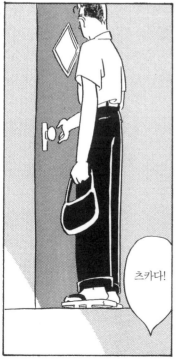

츠카다!

달
카
닥

아아.

어땠어?
그거.

달카닥

달카닥
달카닥

...

돌려주지
않았어.

...

달칵

달카닥

그래?

참, 츠카다.

딸랑

나도 이것저것 바쁘거든.

명부는 내일까지 부탁한다.

뭐?
이데 씨,
그건
무리예요.

알았어.

콰
당

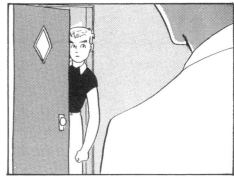

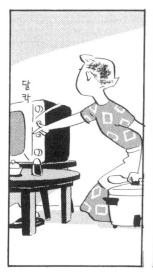

달
칵

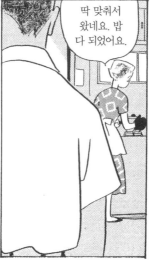

딱 맞춰서
왔네요. 밥
다 되었어요.

철
컥

가을의
국민체육대회에
대비하여 시내는
지금 분주

잘
먹겠
습니다.

아마
역 앞의 길도
포장하겠죠?

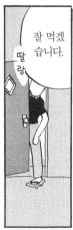

잘 먹겠
습니다.

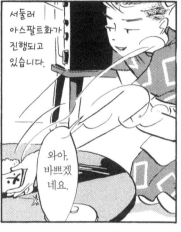

서둘러
아스팔트화가
진행되고
있습니다.

와아,
바쁘겠
네요.

후우.

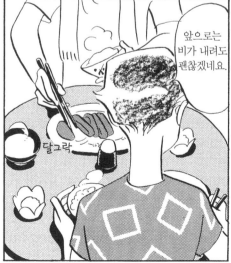

앞으로는
비가 내려도
괜찮겠네요.

달그락

질퍽거려서
지나다니기
힘들었는데

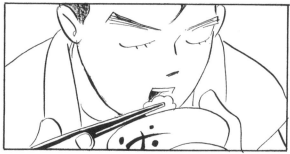

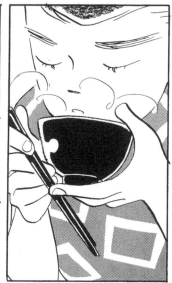

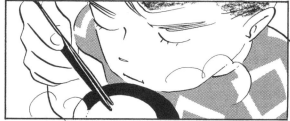

상관없어.

공연히 심술을
부리는 거예요.

...

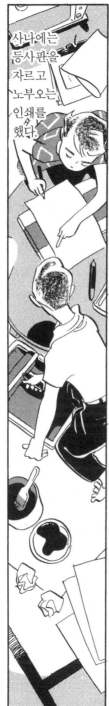

산에는 등사판을 자르고 노부오는 인쇄를 했다.

2-6 い (
2-4 나사라
2-8 코하루오
2-1 타케다 키스케
2-1 나카유리 세이치
하루시오

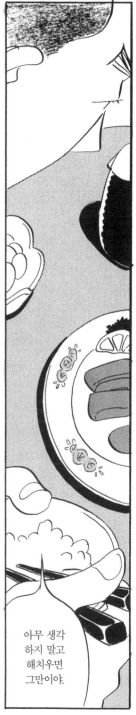

아무 생각 하지 말고 해치우면 그만이야.

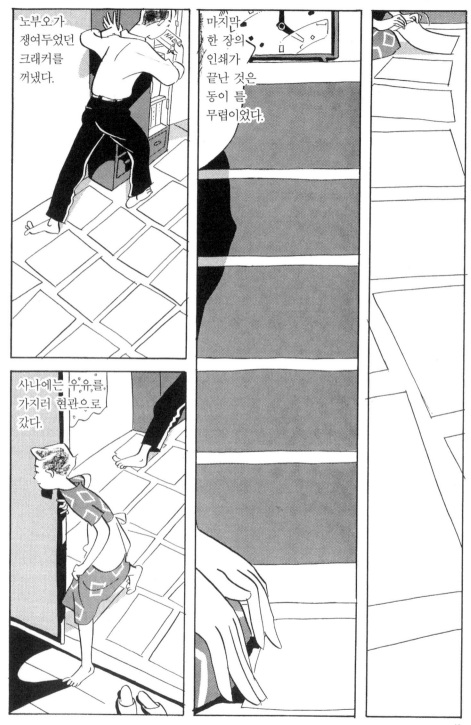

노부오가
쟁여두었던
크래커를
꺼냈다.

마지막
한 장의
인쇄가
끝난 것은
동이 틀
무렵이었다.

사나에는 우유를
가지러 현관으로
갔다.

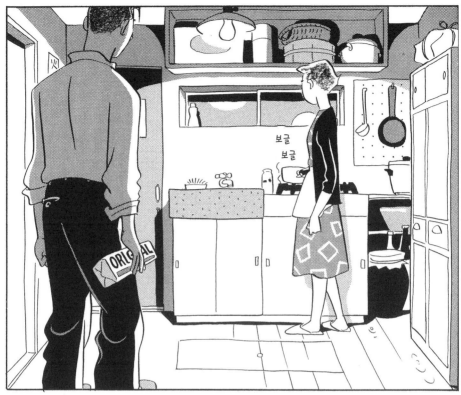

보글
보글

네에.

잉크 냄새가
지독하네.

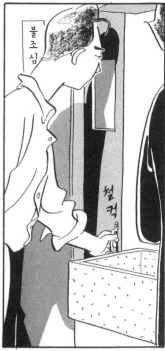
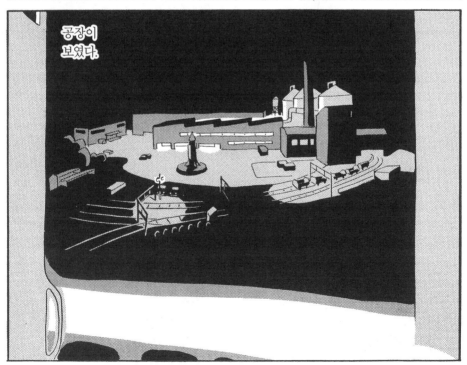

아까
무언가의
경보도
울렸다.

귀를
기울이자
모터 소리가
들려왔다.

예를 들어
30년이
지나면

43

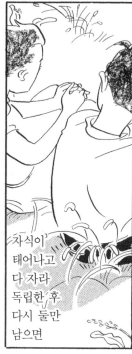

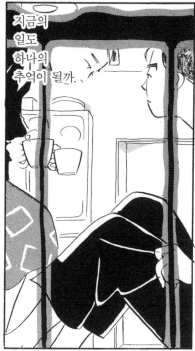

지금의
일도
하나의
추억이 될까.

'자식'이
태어나고
다 자라
독립한 후
다시 둘만
남으면

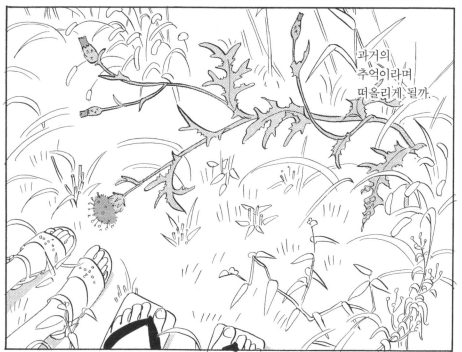

과거의
추억이라며
떠올리게 될까.

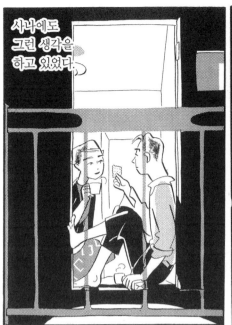

사나에도
그런 생각을
하고 있었다.

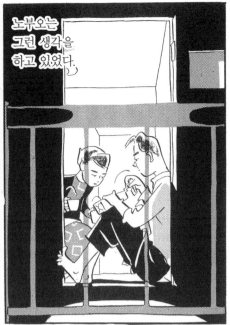

노부오는
그런 생각을
하고 있었다.

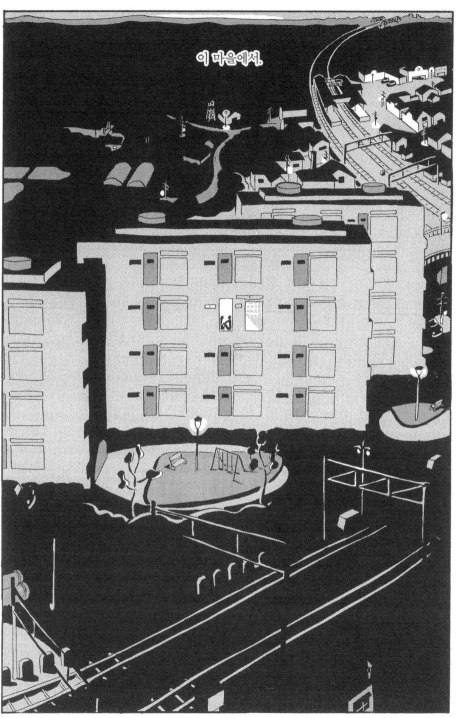

마침

병에 걸린 토마토

48

어디
아파요?

천식
류머티즘
신염.

팬티 보이는데
괜찮아요?

불릴
테니까

네,
토모코의
샌들요.

이 근처에서
샌들을 보지
못했나요?

뭐 좀
물어
볼게요.

거짓말
이지용.

아무래도
잃어버린 것
같아요.

사실은

나한테 체온계 줬어요?

줬는데?

난 알아요. 옆 침대의 시게루가 아까 화장실 가다가 발로 차버렸어요.

간호사 누나.

여기 있는 미시마 토모코 말인데요.

저기요, 간호사 언니.

베개 밑에 떨어트린 거 아니니?

찾았다!

어? 진짜로 주사 맞아요?

그럼 다음은

미시마 토모코.

웅— 싫은데—.

마음의 준비라는 것이

안 그래요?

이 아이도 그 주사를 맞아요?

필요 하잖 아요.

아얏!

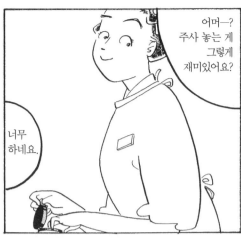

어머—?
주사 놓는 게
그렇게
재미있어요?

너무
하네요.

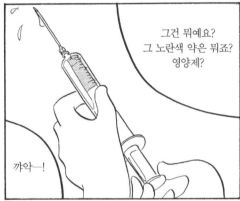

그건 뭐예요?
그 노란색 약은 뭐죠?
영양제?

꺄악—!

밥
3분의
2공기.

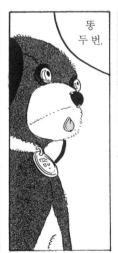

똥
두 번.

오줌
여섯 번.

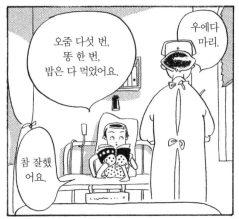

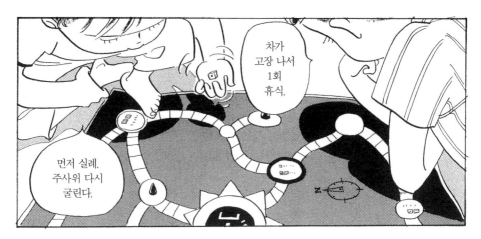

차가
고장 나서
1회
휴식.

먼저 실례.
주사위 다시
굴린다.

흐—응.

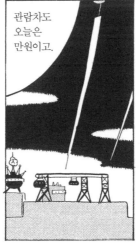

관람차도
오늘은
만원이고.

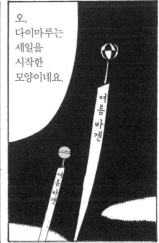

오,
다이마루는
세일을
시작한
모양이네요.

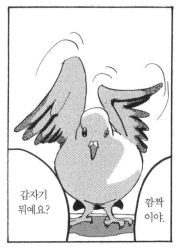

갑자기
뭐예요?

깜짝
이야.

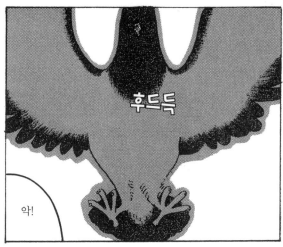

후드득

악!

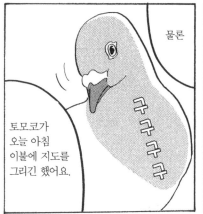

물론

토모코가
오늘 아침
이불에 지도를
그리긴 했어요.

구
구
구
구

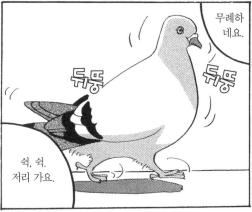

무례하
네요.

뒤뚱

뒤뚱

쉭, 쉭.
저리 가요.

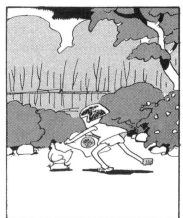

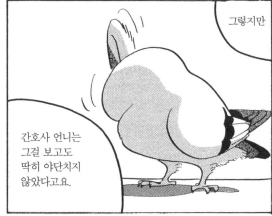

그렇지만

간호사 언니는
그걸 보고도
딱히 야단치지
않았다고요.

고마운
일이잖아요.

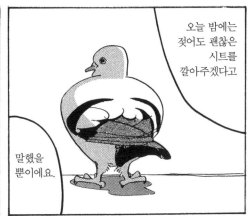

오늘 밤에는
젖어도 괜찮은
시트를
깔아주겠다고

말했을
뿐이에요.

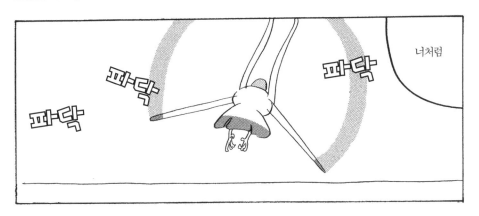

파닥

파닥

파닥

너처럼

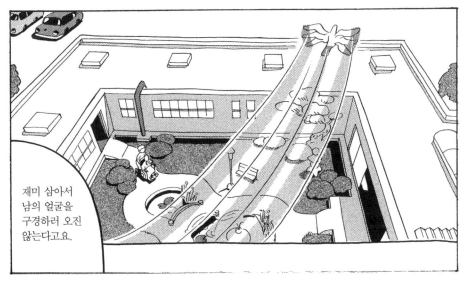

재미 삼아서
남의 얼굴을
구경하러 오진
않는다고요.

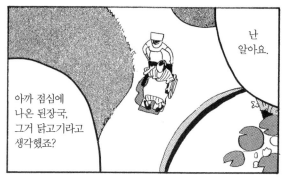

난
알아요.

아까 점심에
나온 된장국,
그거 닭고기라고
생각했죠?

요.

사실
은요.

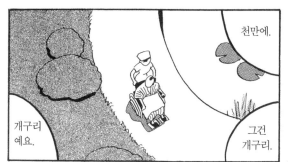

천만에.

개구리
예요.

그건
개구리.

조리실의
냄비 속

난 똑똑히
봤거든요.

저기요.

틀림없이

개구리
였어요.

난 결국
실명했어.

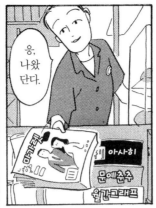

응,
나왔
단다.

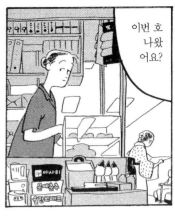

이번 호
나왔
어요?

행복

하세요.

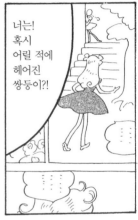

너는!
혹시
어릴 적에
헤어진
쌍둥이?!

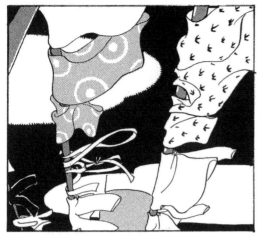

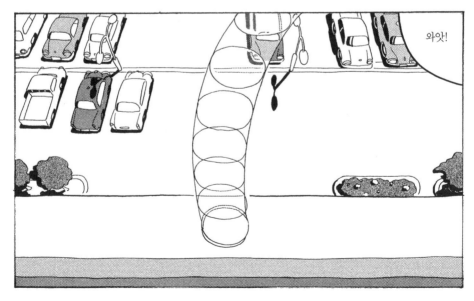

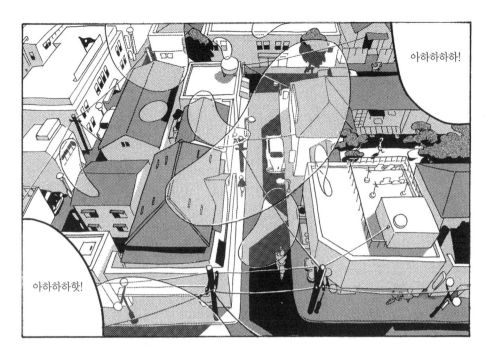

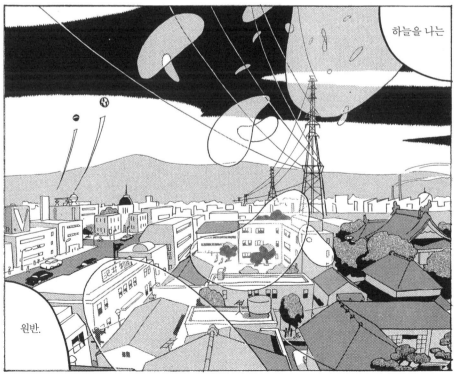

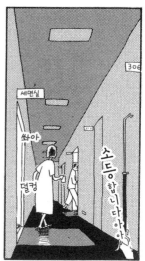

닭꼬치.

나카무라 전기.

키쿠마사 무네.

신세카이.

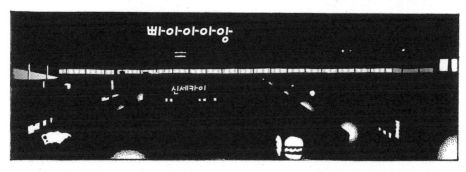

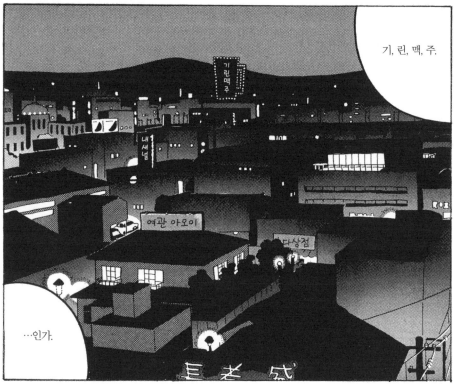

2

3

4

5

6

버스로 네 시에

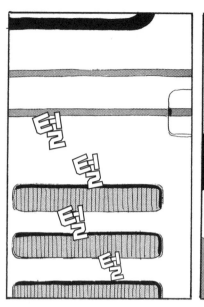

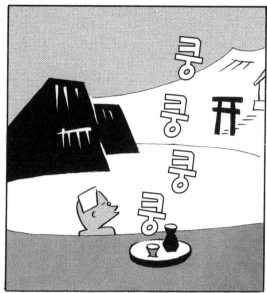

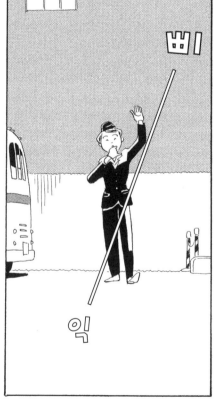

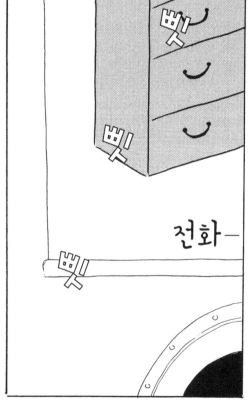

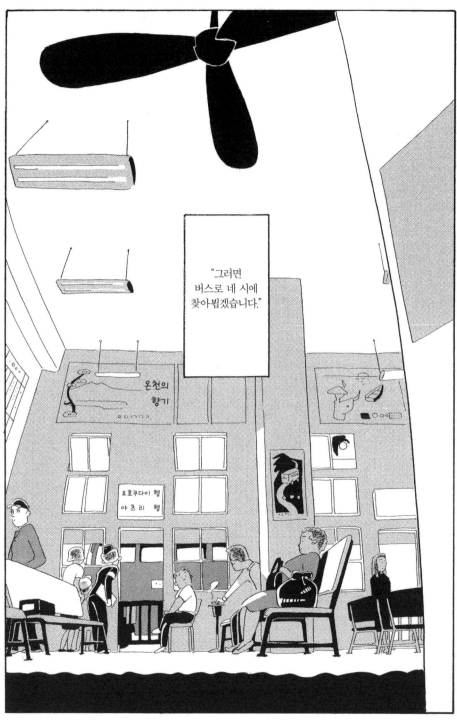

아파.

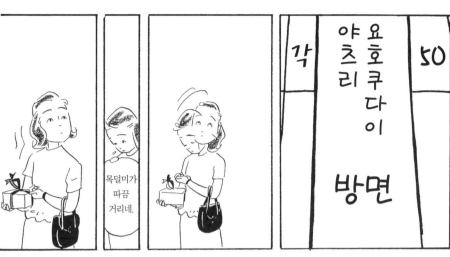

이가 살짝 틀어진 것은
금방 알아차렸어.
하지만 풀기도 귀찮고
별문제가 없을 줄 알았지.
전에 입었을 때 아무렇지도
않아서 어젯밤에도
그렇게 생각했어.

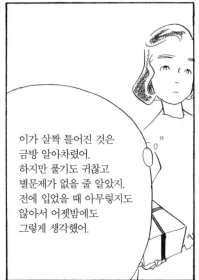

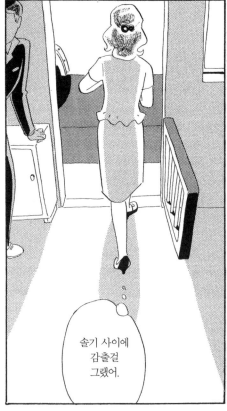

솔기 사이에
감출걸
그랬어.

지퍼
손잡이는

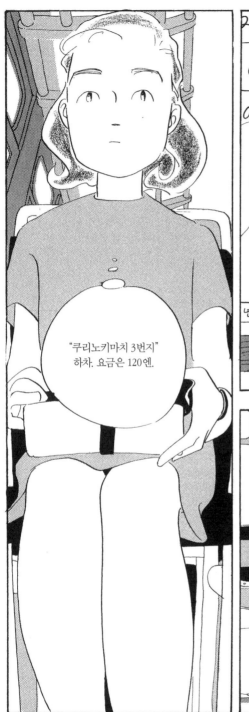

"쿠리노키마치 3번지"
하차. 요금은 120엔.

20	100	80		
0	80	60		
0	60			
			50	2

| 쿠리노키
초등학교
앞
치요다
마치 | 쿠리노키
마치
3번지 | 철

소 |

년 4 월 10일 발행

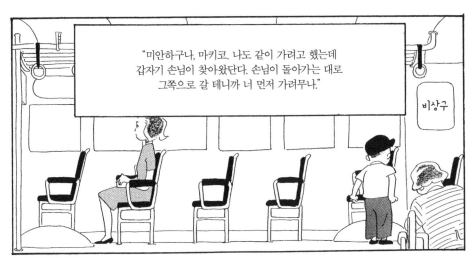

"미안하구나, 마키코. 나도 같이 가려고 했는데 갑자기 손님이 찾아왔단다. 손님이 돌아가는 대로 그쪽으로 갈 테니까 너 먼저 가려무나."

비상구

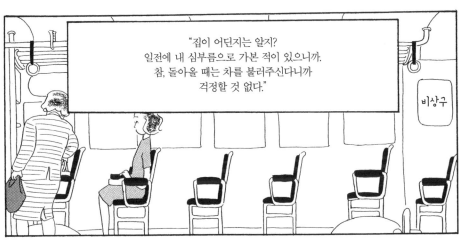

"집이 어딘지는 알지? 일전에 내 심부름으로 가본 적이 있으니까. 참, 돌아올 때는 차를 불러주신다니까 걱정할 것 없다."

비상구

"네."

"그나저나 정말 잘된 일이야. 이 숙부는 정말 기쁘구나."

"축하
한다."

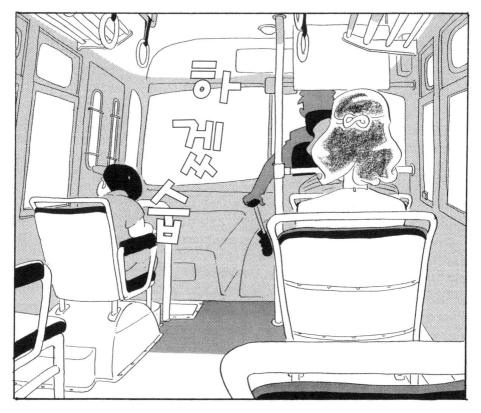

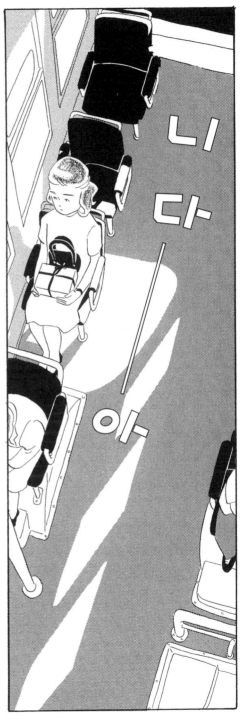

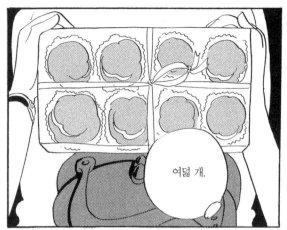

여덟 개.

슈크림

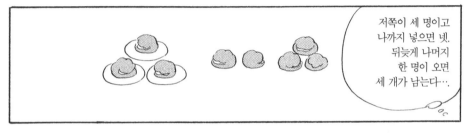

저쪽이 세 명이고 나까지 넣으면 넷. 뒤늦게 나머지 한 명이 오면 세 개가 남는다….

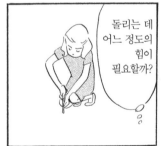

돌리는 데 어느 정도의 힘이 필요할까?

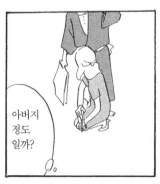

아버지 정도 일까?

…

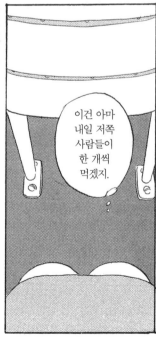

이건 아마 내일 저쪽 사람들이 한 개씩 먹겠지.

힘이 세야
할지도
몰라.

달칵

하지만
훨씬 더

커다란
기계야.

지익

기름을
듬뿍 칠한

쫘약

주욱

파악

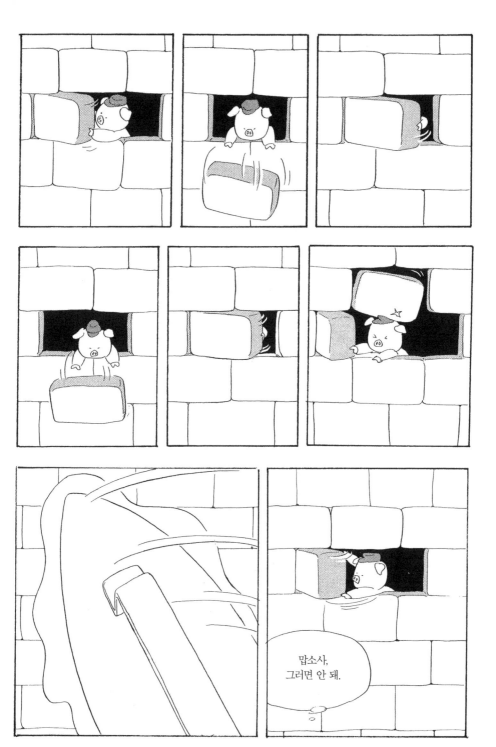

맙소사,
그러면 안 돼.

쯧쯧.

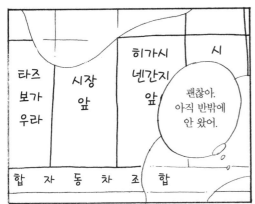

타즈보가우라 | 시장 앞 | 히가시넨간지 앞 | 시

합 자 동 차 조 합

괜찮아.
아직 반밖에
안 왔어.

달칵

"딩동."
"누구세요?"

내려서 역방향으로
50미터가량 걷다가
사거리가 나오면 왼쪽 앞의
작은 다리를
건너서 바로 우회전.

안녕하세요.

아가씬 누구죠?

오늘 초대해주셔서 감사합니다.

"안녕하세요."

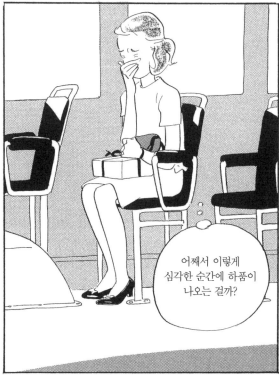

어째서 이렇게 심각한 순간에 하품이 나오는 걸까?

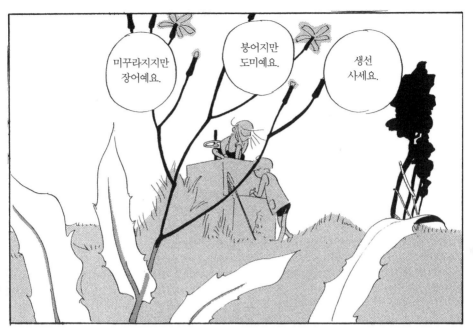

스가와라 카요코,
카야모리 카요코,
사사키 카요코.
이름이 뭐였더라?
키리가하라,
키리가하라초등학교 때의 아이야.
같이 논 적은
거의 없었지.

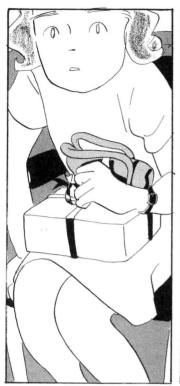

달캉

달캉

허억

히가시쿠리노키
초등학교

허억

허억

후
다
다
닥

야단났네.
어쩌면 좋지?

...

15분 후에
오는 다음
버스를
기다려도
상관없지만
걸어가는 편이
더 빨리
도착할 수
있을 거야.

괜찮아. 한 정거장 먼저
내렸을 뿐이야. 애초에
여유롭게 나왔으니까
시간은 넉넉해.

괜찮아.
달릴
필요 없어.

앗, 신호가
빨강으로
바뀌었어.

멈춰 서서
기다리면 돼.

느긋하게
멈춰 서서
기다리면 돼.

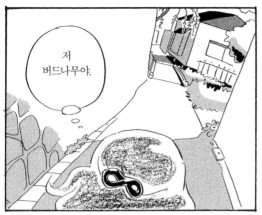

저
버드나무야.

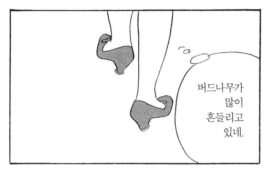

버드나무가
많이
흔들리고
있네.

저 다리야.

저 버드나무
아래로 가지
않을 방법은
없을까?

지진이라도
나면 좋겠다.

도착 5분 전이니
그럴 수도 없나.

여보세요,
마키코
인데요.

"도중까지
갔지만 버스가
오도 가도
못 해서 일단
집으로
돌아왔어요."

안녕하세요.

차라리 뛰어 들어가자.
뛰어 들어가 서랍장을
일으키고 책을 헤치고.

마키코
씨!

다친 데는
없으세요?

아아,
살았다.

바보
같아.

버스정류장은
저쪽이라 이쪽 길로
올 리가 없는데도

뒷모습은
마키코 씨가
맞는 것
같더라고요.

신호등
있는 데서
긴가민가
했어요.

마키코 씨가
아닌가
싶었어요.

안녕
하세요.

오느라
고생
했어요.

외출하셨나
봐요?

아뇨,
어머니
심부름으로
잠깐 나왔어요.

마키코 씨가
도착하기 전에
얼른 갔다
오라더군요.

아마 지금쯤
안달복달하고
계시겠죠.

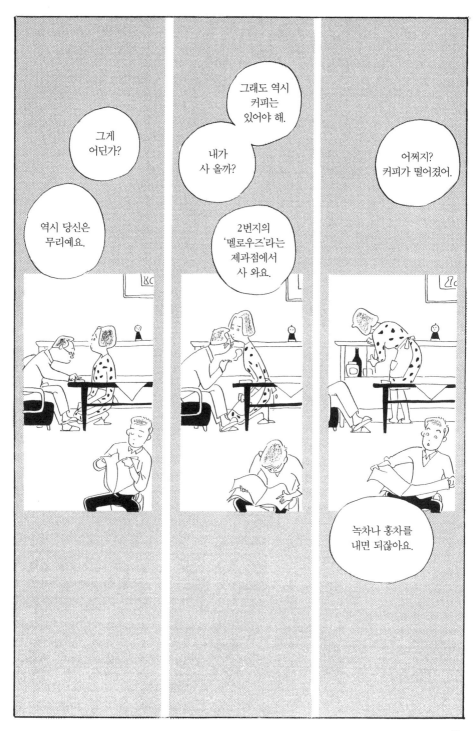

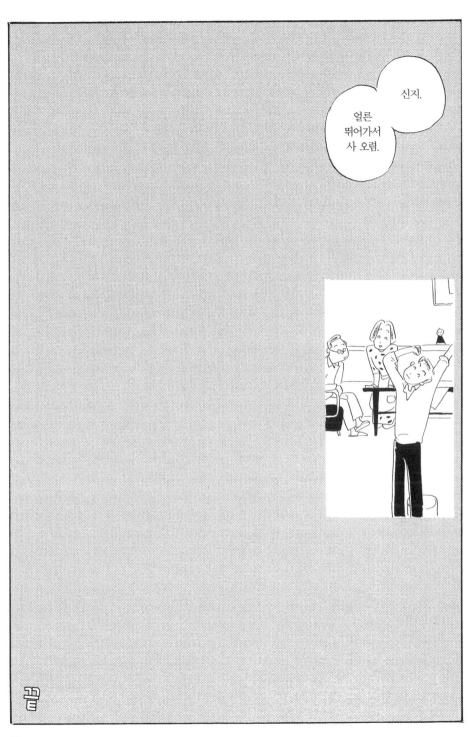

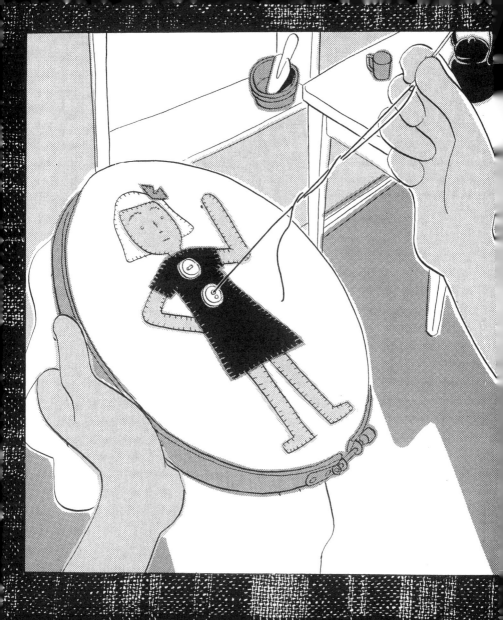

내가 아는 그 아이

그래서
물어보는 건데,
너도 사람들로
가득한 거리를
걸어본 적이
있을 거야.

나는 네가
어디서 태어났는지,
남자인지 여자인지,
지금 몇 살인지
하나도 몰라.

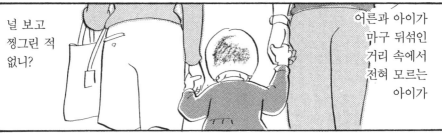

널 보고
찡그린 적
없니?

어른과 아이가
마구 뒤섞인
거리 속에서
전혀 모르는
아이가

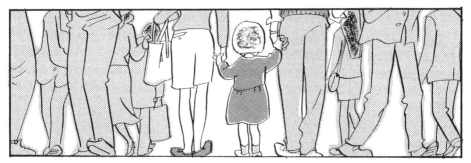

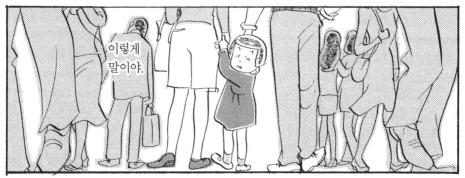

이렇게
말이야.

하지만 이것은
이 아이의 이야기가
아니야.

찡그린 적이

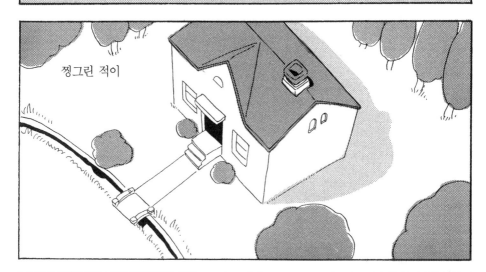

아이의
이야기지.

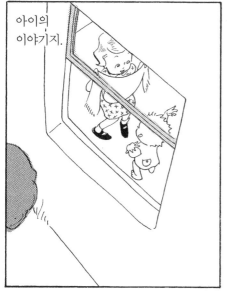

한 번도
없는

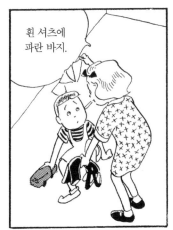

흰 셔츠에
파란 바지.

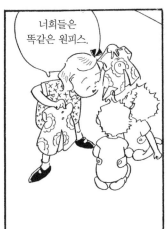

너희들은
똑같은 원피스.

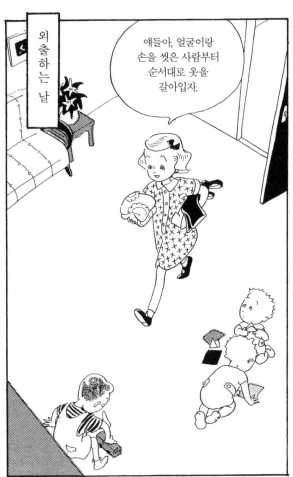

외출하는 날

애들아, 얼굴이랑
손을 씻은 사람부터
순서대로 옷을
갈아입자.

와아!
고마워요,
엄마.

피아니,
피아니

고대하던
새 원피스가
도착했구나.

어디 아빠에게도 보여주렴.

다 함께 외출이다! 신나!

와아! 와아! 신난다!

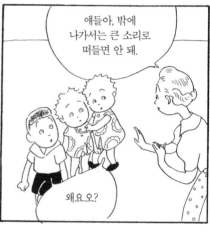

얘들아, 밖에 나가서는 큰 소리로 떠들면 안 돼.

왜요오?

잔느는 외출하고 싶어도 할 수 없는

가엾은 아이거든.

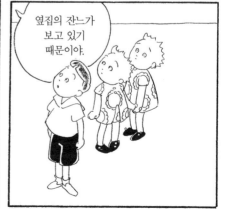

옆집의 잔느가 보고 있기 때문이야.

장미를 건드리다
가시에 찔리면
누가 달래줄
때까지 한없이
우는

웃으면
안 될 때는
웃고
웃어도
좋을 때는
웃지 않고

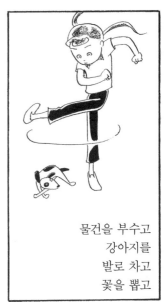

물건을 부수고
강아지를
발로 차고
꽃을 뽑고

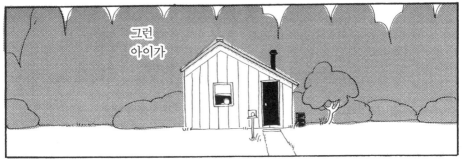

그런
아이가

잔느야.

피아니의
옷은
대개
엄마가
꿰매주시지.

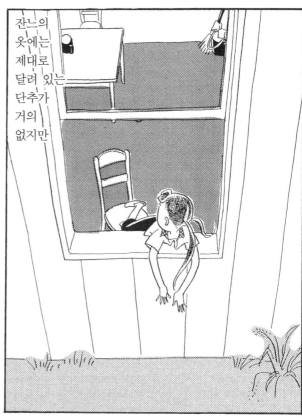

잔느의
옷에는
제대로
달려 있는
단추가
거의
없지만

잔느네 집
화분은
작년 겨울
떨어져
깨진 채로
방치되어 있지.

창가에는 아빠가
손수 물을 주는
화분이 있지만

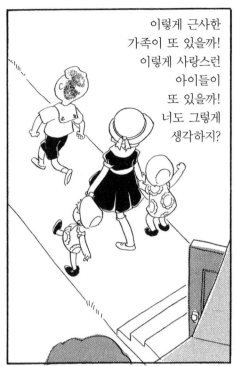

이렇게 근사한 가족이 또 있을까! 이렇게 사랑스런 아이들이 또 있을까! 너도 그렇게 생각하지?

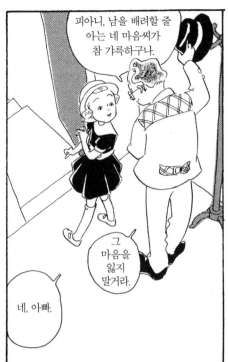

피아니, 남을 배려할 줄 아는 네 마음씨가 참 갸륵하구나.

그 마음을 잃지 말거라.

네, 아빠.

하지만 믿어지니?

피아니가

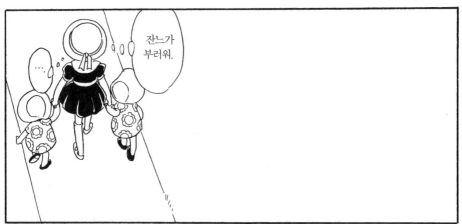

아침은 인사로 시작돼.

안녕!

안녕!

안녕!

안녕!

…

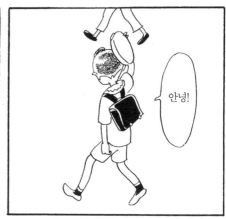

안녕!

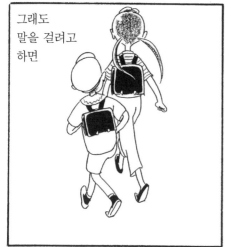

그래도
말을 걸려고
하면

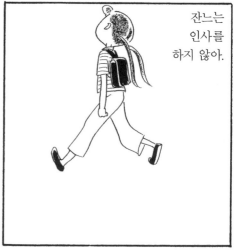

잔느는
인사를
하지 않아.

누구든
가리지 않고.

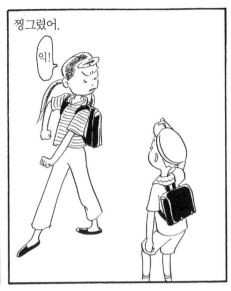

찡그렸어.

익!

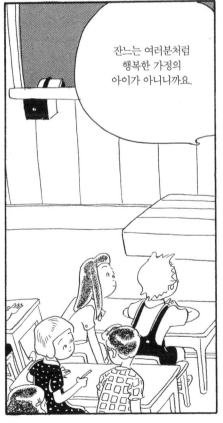

잔느는 여러분처럼
행복한 가정의
아이가 아니니까요.

잔느가 조금
못되게 굴어도
이해해줍시다.

여러분,
잔느를
용서하기로
해요.

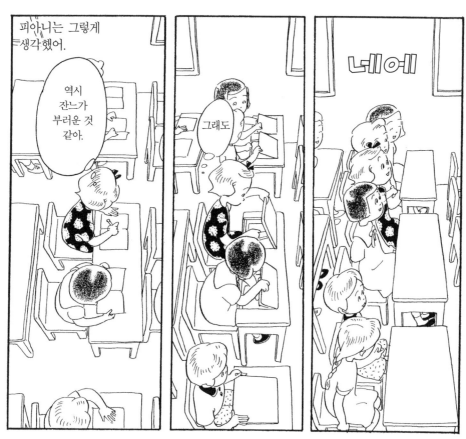

피아니가 훨씬
행복할 텐데.

아무리
봐도

어째서
일까?

참, 이상하지?

어째서일까?

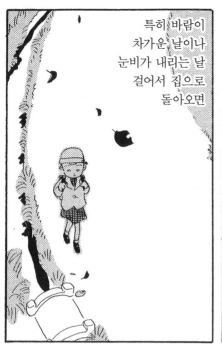

특히 바람이
차가운 날이나
눈비가 내리는 날
걸어서 집으로
돌아오면

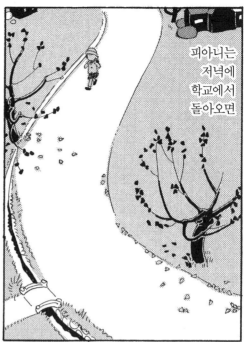

피아니는
저녁에
학교에서
돌아오면

어째서일까?

너무나 순식간이라서
뒤를 지나가던 사람도
"피아니가 지금
돌아왔구나"라고
생각할 뿐이야.

뎅

현관 앞에서
몇 초 동안
걸음을
멈추곤 해.

그 사이에
끼어들고

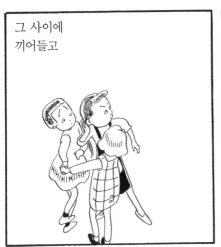

잔느는 대화를
나누는
두 아이를 보면

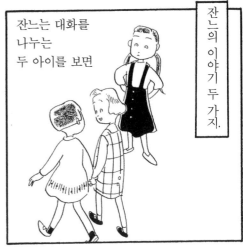

그래서 다들
"잔느는 정말
마음에 안 들어"
라고 말해.

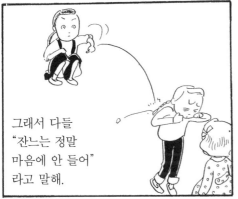

아이들이
싫어하면
꼬집어.

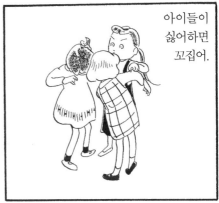

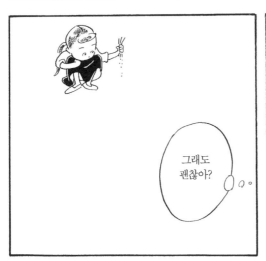

그래도
괜찮아?

잔느, 다들
네가 마음에
안 든다고
하는데

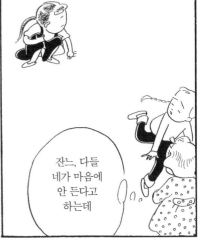

107

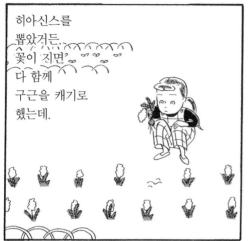

히아신스를
뽑았거든.
꽃이 지면
다 함께
구근을 캐기로
했는데.

잔느는 오늘도
역시 선생님께
야단을 맞았어.

잔느에게는
구근을 하나도
안 주겠다고
하셨어.

선생님은
화가 나서

잔느는
바보야.

결국
하나도
못 받는
거야.

남보다
배로 욕심을
부리니까

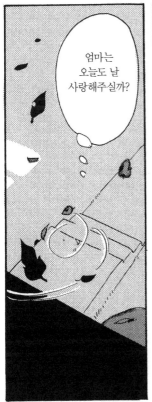

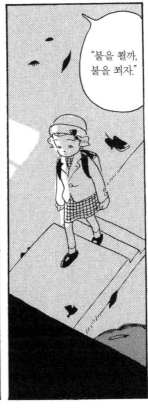

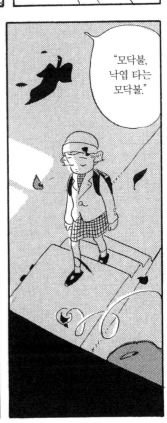

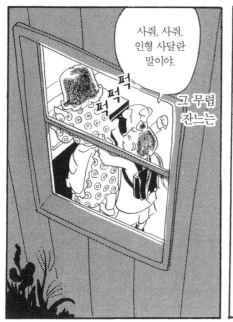

사줘, 사줘. 인형 사달란 말이야.

그 무렵 잔느는

펄럭 펄럭

물론 피아니의 엄마는 평소처럼 다정하셨어.

짝 짝

선생님.

"북풍이 세차게 분다네."

거기까지. 참 잘 읽었어요. 모두 박수.

짝

착한 아이가 되면 뭔가 좋은 일이 있나요?

짝

짝

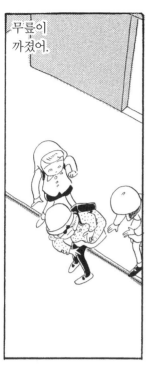

무릎이
까졌어.

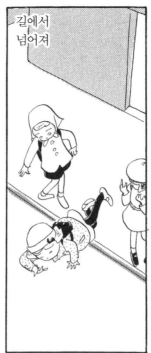

길에서
넘어져

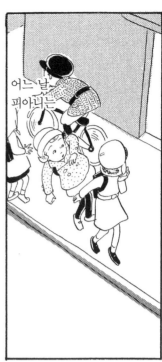

어느 날
피아니는

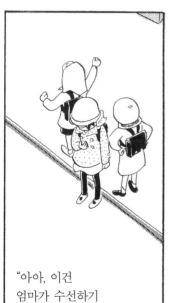

"아아, 이건
엄마가 수선하기
힘들겠다."

터진 옷의
단추 구멍에
감겨 있는
실을 보고

하지만
무릎보다

그런데도
넌 여전히
피아니가
행복한 아이라고
말할 수 있니?

그런 생각을
하는 아이가
되어버린 거야.

안녕히 주무세요.

잘 자렴.

이불 잘 덮고.

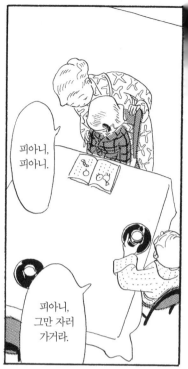

피아니, 피아니.

피아니, 그만 자러 가거라.

....

버릇없이
한밤중에
과자를 먹자.

바스락
바스락

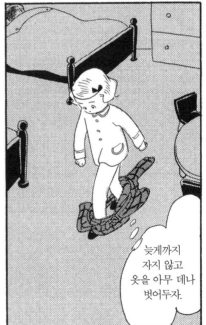

늦게까지
자지 않고
옷을 아무 데나
벗어두자.

아마 잔느조차 생각해 내지 못할 만큼 나쁜 짓을.

OK, 금방 할 수 있어.

"지금 당장 여기서 해봐" 라는 말이 나와도

나쁜 짓 이라면 얼마든지 떠올릴 수 있어.

그렇게 되면 너도 나도 즐거우리란 생각은 들지 않아. 상상하기 시작한 순간 숨이 막히고 너무너무 무서워져. 누군가가 틀림없이

하지만 오히려 멋진 일이지.

는 말을 할 것만 같아.

"불쌍하다."

참새에게 아침 인사를 해버렸어.

돌을 던질 생각이 었는데.

실패야.

선생님이 오늘 과자 연구를 하게 과자를 가져오라고 하셨어요.

엄마.

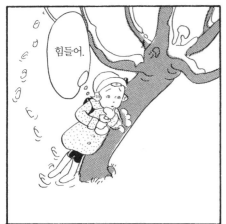

힘들어.

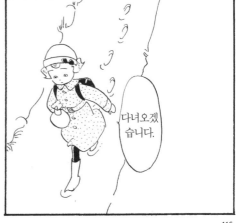

다녀오겠습니다.

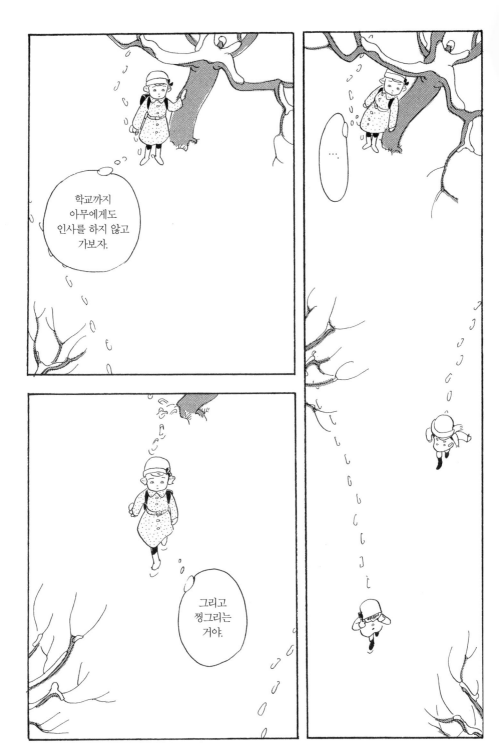

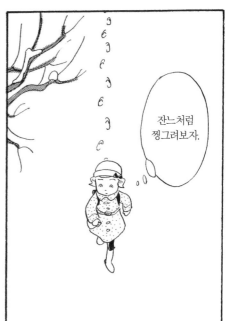

잔느처럼 찡그려보자.

......

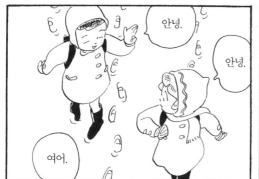

안녕.

안녕.

여어.

착한
아이가
되고
싶었지?

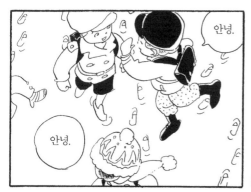

안녕.

안녕.

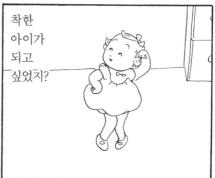

착한
아이가
되고
싶었지?

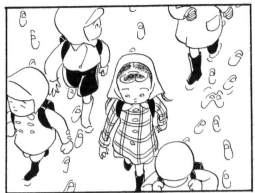

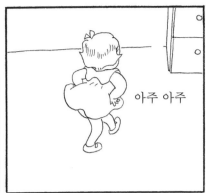

아주 아주

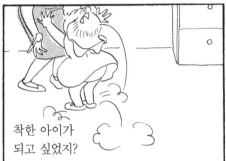

착한 아이가
되고 싶었지?

그
래
서

그래서 어떻게 되었는지 말해줄게.
피아니는 잔느를 발견했어.
잔느를 불러 세운 피아니는
얼굴을 잔뜩 찡그렸지.

이 얼굴로 상상해봐.

어떻게 찡그렸는지는
자세히 설명하지 않을래.

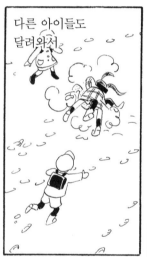

다른 아이들도
달려와서

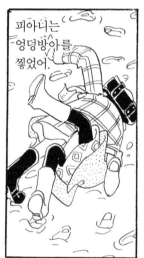

피아니는
엉덩방아를
찧었어.

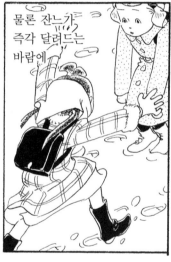

물론 잔느가
즉각 달려드는
바람에

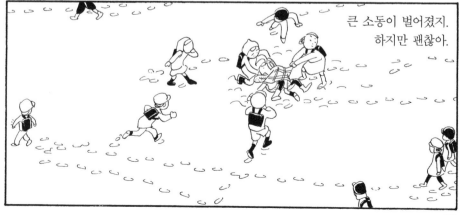

큰 소동이 벌어졌지.
하지만 괜찮아.

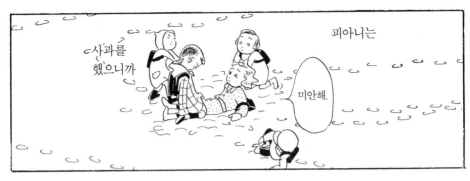

피아니는

사과를
했으니까

미안해.

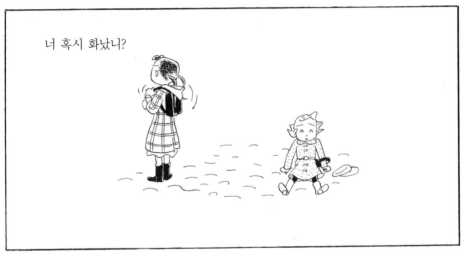

너 혹시 화났니?

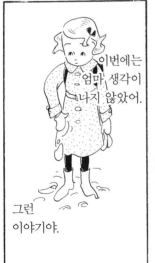

이번에는
엄마 생각이
나지 않았어.

그런
이야기야.

피아니의
코트는
단추가
날아가고
주머니도
찢어졌지만

하지만
잘된 일이야.
잔느도
모두에게
미움받길
원하지는
않는다는
것을
알았으니까.

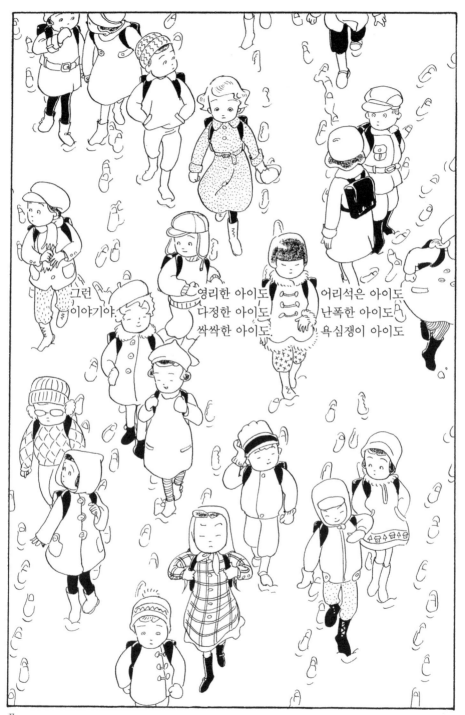

그런
이야기야.

영리한 아이도
다정한 아이도
싹싹한 아이도

어리석은 아이도
난폭한 아이도
욕심쟁이 아이도

끝

도쿄 코로보클

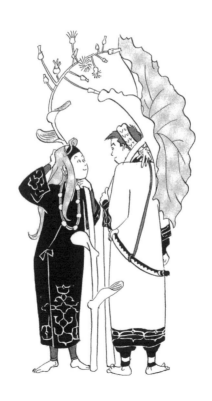

※ 코로보클(コロボックル) : 일본 아이누의 전설 속에 등장하는 소인. 머윗잎 아래에 산다고 한다.

각 점심을
먹으려던 참이에요.

삐—
삐—
삐—

난 코로보클
이에요.

머위꽃

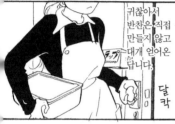

태어난 곳은 아카바네로
여기 오치아이로 이사 온 지
2년이 되어갑니다.

귀찮아서
반찬은 직접
만들지 않고
대개 얻어온
답니다.

달
칵

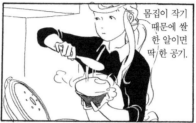

몸집이 작기
때문에 쌀
한 알이면
딱 한 공기.

1회

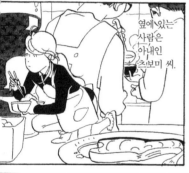

옆에 있는
사람은
아내인
츠보미 씨.

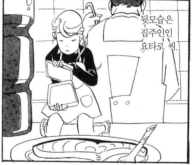

뒷모습은
집주인인
요타로 씨.

앗!

데굴

데굴

데굴

밥도
좋지만
가끔은
스파게티도
맛있지요.

소스 역시.
요타로 씨의
프라이팬에서
슬쩍해요.

이 부부의 투룸 아파트에
더부살이 중이에요.

그렇지?

맛있네.

주로 귀걸이

같은 도쿄 출신인 주제에 시골을 동경해서 코로보쿠를은 옛 선조들처럼 자급자족하는 생활로 돌아가야 한다는 시대착오적인 주장을 해요.

직업은 일단 사냥꾼 입니다.

예전에는 스키 신고 아래까지 내려가 줬는데.

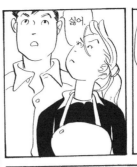

싫어.

주위와.

하긴 강낭콩 화분을 밧줄 하나로 등반하는 모습은 조금 멋있어 보여요.

요를레이히

인간에게 기생해서 살긴 싫어.

내 애인 이에요.

왜 그거 있잖아. 까는 거.

아.

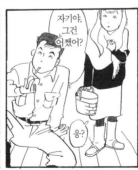

자기야, 그건 어쨌어?

응?

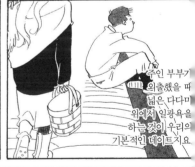

주인 부부가 외출했을 때 넓은 다다미 위에서 일광욕을 하는 것이 우리의 기본적인 데이트지요.

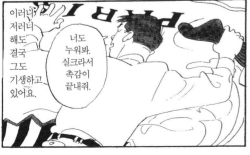

이러니 저러니 해도 결국 그도 기생하고 있어요.

너도 누워봐. 실크라서 촉감이 끝내줘.

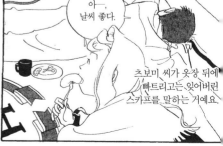

아, 날씨 좋다.

츠보미 씨가 옷장 뒤에 빠트리고는 잊어버린 스카프를 말하는 거예요.

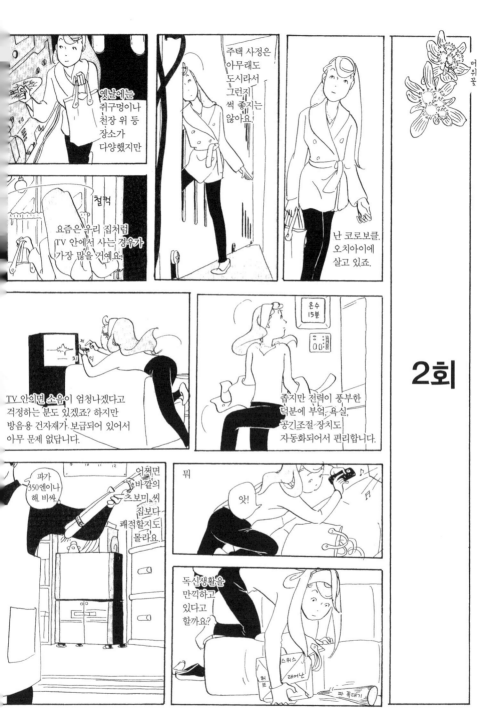

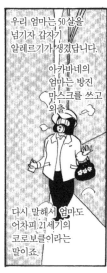

우리 엄마는 50살을 넘기자 갑자기 알레르기가 생겼답니다.

아카바네의 엄마는 방진 마스크를 쓰고 외출.

다시 말해서 엄마도 어차피 21세기의 코로보클이라는 말이죠.

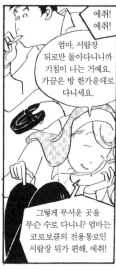

엄마, 서랍장 뒤로만 돌아다니니까 기침이 나는 거예요. 가끔은 방 한가운데로 다니세요.

그렇게 무서운 곳을 무슨 수로 다니니? 엄마는 코로보클의 전용통로인 서랍장 뒤가 편해, 에취!

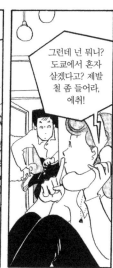

에취! 에취!

그런데 넌 뭐니? 도쿄에서 혼자 살겠다고? 제발 철 좀 들어라, 에취!

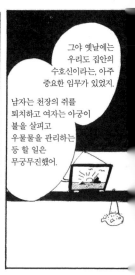

그야 옛날에는 우리도 집안의 수호신이라는, 아주 중요한 임무가 있었지.

남자는 천장의 쥐를 퇴치하고 여자는 아궁이 불을 살피고 우물물을 관리하는 등 할 일은 무궁무진했어.

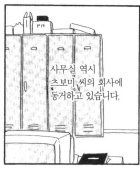

사무실 역시 츠보미 씨의 회사에 동거하고 있습니다.

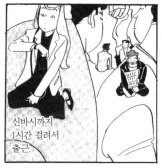

신바시까지 1시간 걸려서 출근.

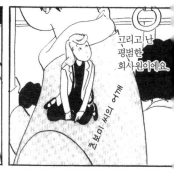

그리고 난 평범한 회사원이에요.

츠보미 씨의 어깨

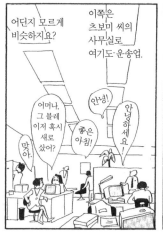

어딘지 모르게 비슷하지요?

이쪽은 츠보미 씨의 사무실로 여기도 운송업.

어머, 그 블레 이저 혹시 새로 샀어? 맞아.

안녕!

좋은 아침!

안녕하세요!

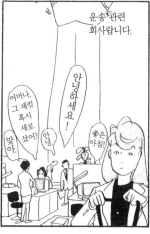

운송 관련 회사랍니다.

어머나, 그 재킷 혹시 새로 샀어? 응. 맞아.

안녕!

안녕하세요!

좋은 아침!

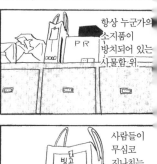

항상 누군가의 소지품이 방치되어 있는 사물함 위.

사람들이 무심코 지나치는 종이봉투 안에 있지요

빙고 아차상 30개

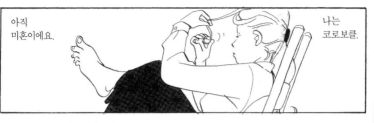

아직
미혼이에요.

나는
코로보쿨.

머위꽃

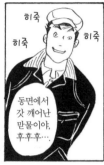

히죽
히죽
히죽

동면에서
갓 깨어난
만물이야,
후후후….

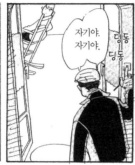

자기야.
자기야.

딩동
딩동

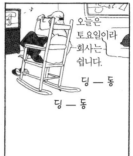

오늘은
토요일이라
회사는
쉽니다.

딩 — 동

딩 — 동

3회

켁!

보여
줬으니까
이만
갈게.

쾅

보여
주러
왔어.

봄은
아름답네

호요
호요요
호요요

주의!
좀더.
부수
지마.

쑤웅

쿠웅

재작년부터 환경 운동에
빠져서 회사를 그만뒀어요.

예전에는 주택판매
관련 일을 했었는데

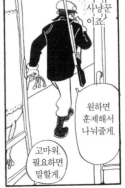

사냥꾼
이죠.

원하면
훈제해서
나눠줄게.

고마워.
필요하면
말할게.

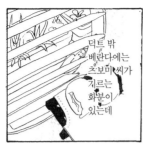

덕트 밖 베란다에는 츠보미 씨가 기르는 화분이 있는데

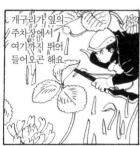

개구리가 옆의 주차장에서 여기까지 뛰어 들어오곤 해요.

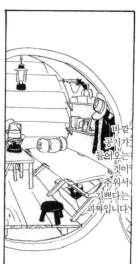

바깥 공기가 들어오는 것이 추워서 기쁘다는 괴짜입니다.

칫! 이런 물건이 있으니까 인간은 타락 하는 거야. 에잇, 에잇!

퍽

퍽

이 집에서 사용하지 않는 벽의 덕트 안에서 살고 있죠.

맙소사! 그러다가 요타로 씨에게 들키면 어쩔 거야?

뭐 취향은 사람마다 다른 법이니까요.

내가 다 먹는다. (개구리의) 베이컨 포테이토.

응, 난 됐어. 밥 먹고 왔거든.

이 셔츠 잘 어울릴 것 같은데.

필요 없어?

옷? 옷이라면 잔뜩 있으니까 됐어.

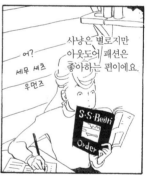

어?

세무 셔츠 우먼즈

사냥은 별로지만 아웃도어 패션은 좋아하는 편이에요.

S·S·Bedri

Order

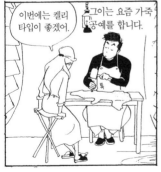

이번에는 켈리 타입이 좋겠어.

그이는 요즘 가죽 공예를 합니다.

음, 예쁜 올리브 그린.

팔랑

이 사람들은 핸드 메이드를 마다하지 않는다는 특성을 가졌잖아요.

애인이 아웃도어파라서 좋은 점.

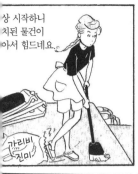

상 시작하니
치된 물건이
아서 힘드네요.

가리비
진미

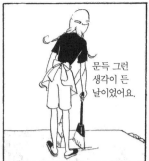

문득 그런
생각이 든
날이었어요.

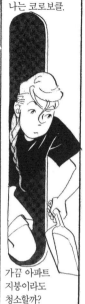

나는 코로보클.

가끔 아파트
지붕이라도
청소할까?

머위꽃

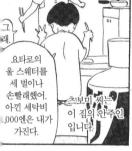

그.
래.

요타로의
울 스웨터를
세 벌이나
손빨래했어.
아건 세탁비
1,000엔은 내가
가진다.

츠보미 씨는
이 집의 안주인
입니다.

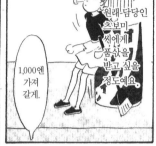

원래 담당인
츠보미
씨에게
푼샤을
받고 싶을
정도예요.

1,000엔
가져
갈게.

4회

현재의 직업이
와 맞지 않는다고
생각한 적~
없어?

요타로,
그건 현실
도피라고
생각해.

츠보미
는

가정적인
남편이지요.

저.
기.

응.

당신은
7월에
바빠?

빨리
스케줄
제출해.
난 회사에
벌써 휴가
신청했어.

맞벌이에요.

동갑내기
남편인
요타로와
둘이서
살고 있지요.

어라?
오늘
오믈렛은
츠보미의
찌찌
같아.

아잉,
몰라.

오늘은 어쩐
일로 쫙~
빼입은 거야?

전 직장 동료의
결혼식. 결혼식은
전통적인 의식이라서
내 주의에 반하지
않아.

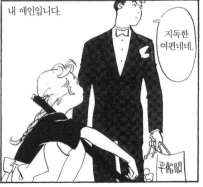

내 애인입니다.

지독한
여편네네.

平飯閣

뭔가 날아 갔어.

청소는 이미 끝났어.

투웅. 팔랑

마침 쓰레받기도 있네.

이건 전통이 아니니까 필요 없어.

답례품

다리미

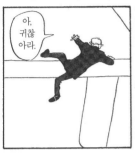

아, 귀찮아라.

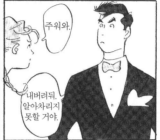

주워와.

내버려둬, 알아차리지 못할 거야.

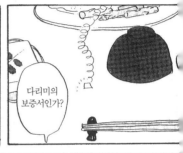

다리미의 보증서인가?

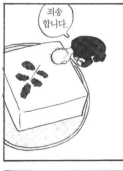

죄송합니다.

이거 정말

아, 저기 있구나. 잡았다.

어디 갔지?

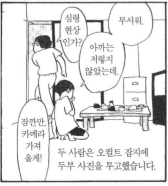

심령 현상인가?

무서워.

아까는 저렇지 않았는데.

잠깐만, 카메라 가져 올게!

두 사람은 오컬트 잡지에 두부 사진을 투고했습니다.

손가락으로 눌렀지?

안 눌렀어.

요타로, 내 두부 건드렸어?

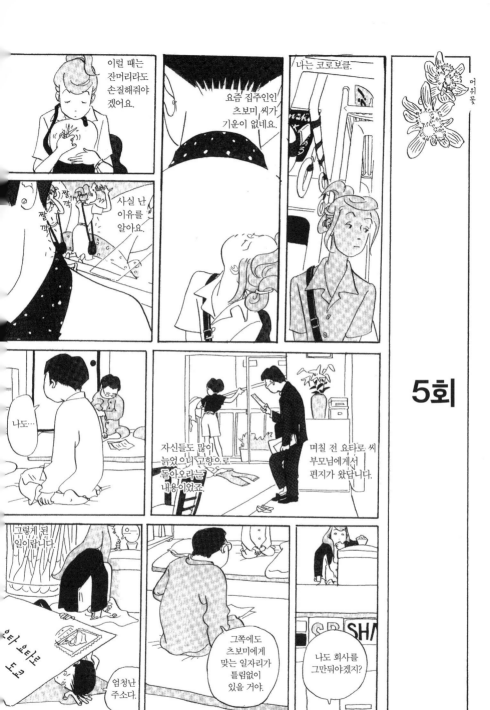

머위꽃

이럴 때는 잔머리라도 손질해줘야겠어요.

요즘 집주인인 츠보미 씨가 기운이 없네요.

나는 코로보클.

사실 난 이유를 알아요.

5회

나도···

자신들도 많이 늙었으니 고향으로 돌아오라는 내용이었죠.

며칠 전 요타로 씨 부모님에게서 편지가 왔답니다.

그렇게 된 일이랍니다.

으···

그쪽에도 츠보미에게 맞는 일자리가 틀림없이 있을 거야.

나도 회사를 그만둬야겠지?

엄청난 주소다.

수
루
루
룩

꾸욱

요타로,
대화를
할 때는
이것 좀 끄자.

달
칵

앗!

응?

나 좀 봐.

응.

간장

그런 대화가 요
일주일간 이어졌죠

오늘
저녁
식사 후
마침내

요타로.

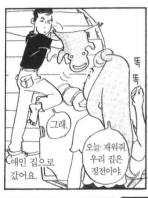

그래.

애인 집으로
갔어요.

오늘 재워줘.
우리 집은
정전이야.

똑
똑

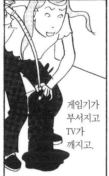

게임기가
부서지고
TV가
깨지고.

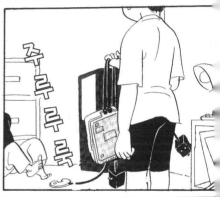

수
루
루
룩

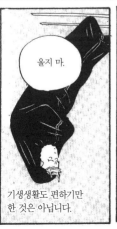

울지 마.

기생생활도 편하기만
한 것은 아닙니다.

훌쩍, 훌쩍.

그때는 그럴
작정이었지.

펄럭

시끌

펄럭

시끌

하지만 전에는
안 간다고
했잖아.

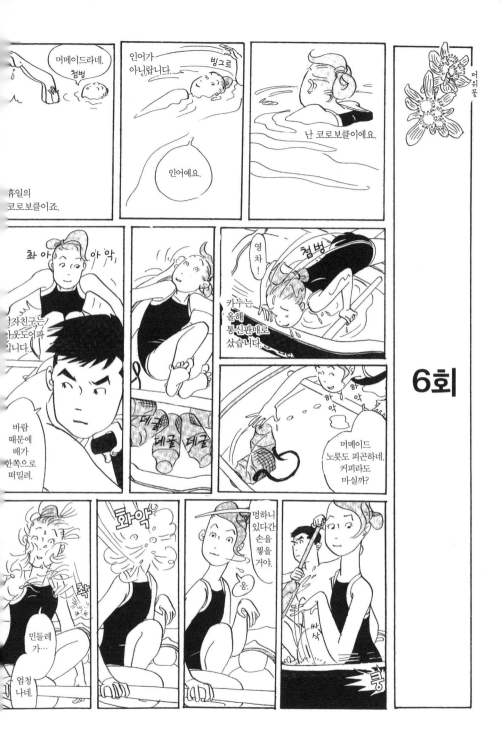

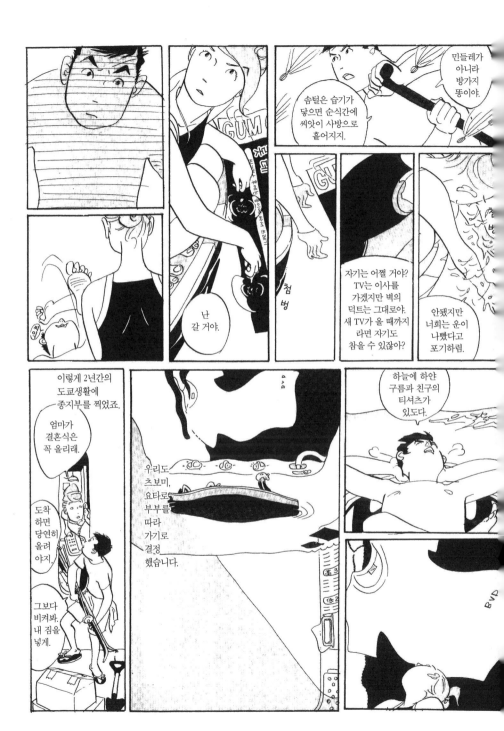

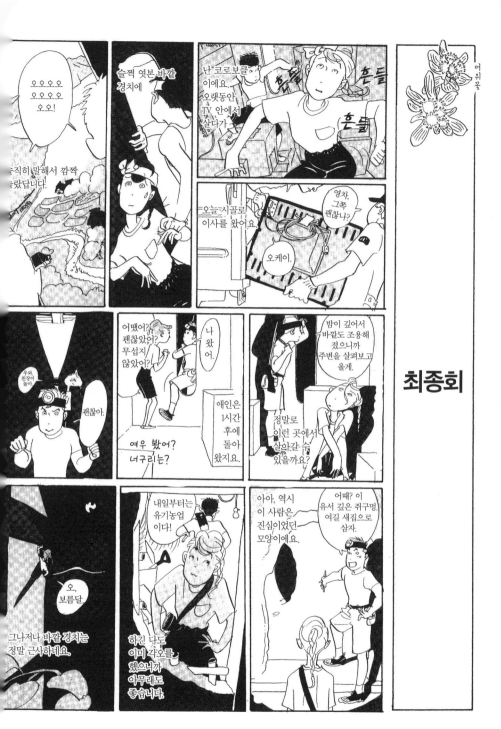

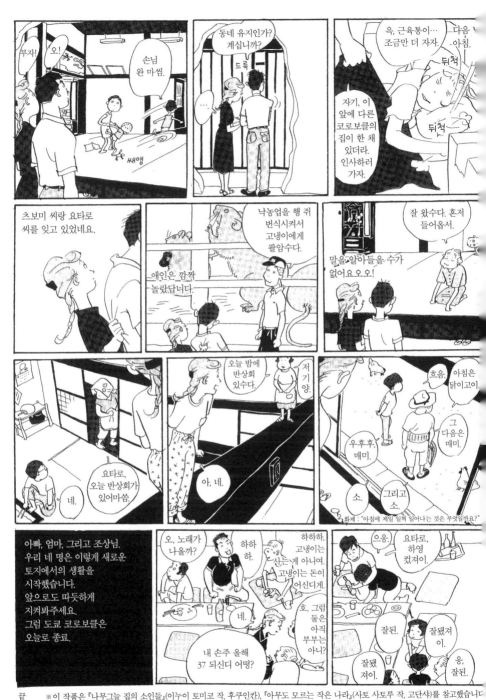

끝　※이 작품은 『나무그늘 집의 소인들』(이누이 토미코 작, 후쿠인칸), 『아무도 모르는 작은 나라』(사토 사토루 작, 고단샤)를 참고했습니다

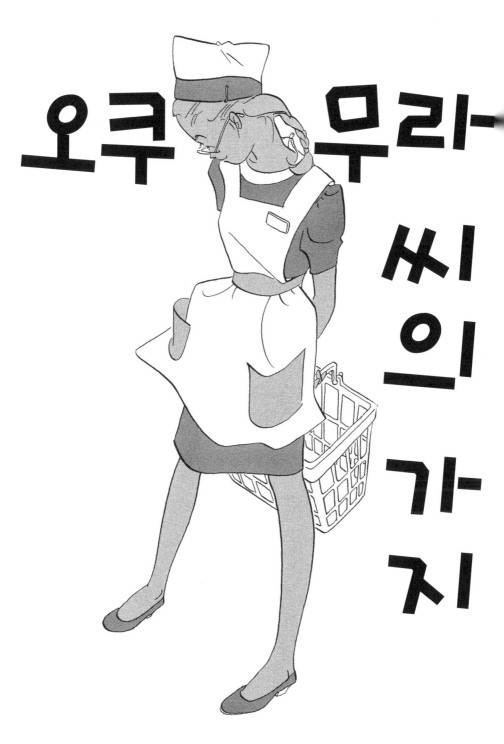

저기요.

부르르르릉

잠깐 말씀 좀
묻겠습니다.

부릉

영업중

1968년
6월 6일
목요일

윙

모집

점심으로
무얼
드셨나요?

위
잉

어서 오세요—

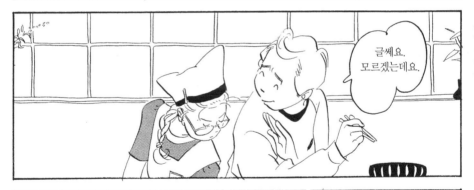

글쎄요.
모르겠는데요.

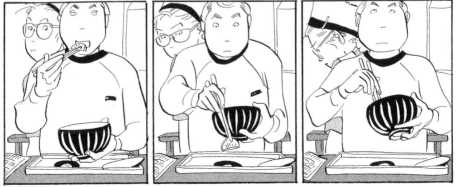

141

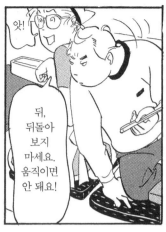

앗!

뒤, 뒤돌아 보지 마세요. 움직이면 안 돼요!

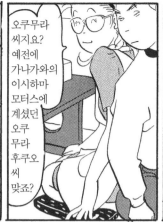

오쿠무라 씨지요? 예전에 가나가와의 이시하마 모터스에 계셨던 오쿠무라 후쿠오 씨 맞죠?

뭡니까?

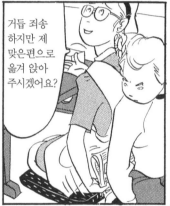

거듭 죄송 하지만 제 맞은편으로 옮겨 앉아 주시겠어요?

죄송하지만 그 신문 좀 빌려 주시겠어요?

날 압니까?

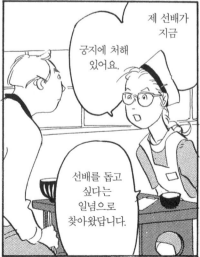

제 선배가 지금

궁지에 처해 있어요.

선배를 돕고 싶다는 일념으로 찾아왔답니다.

처음 뵙겠습니다. 저는 토쿠다라고 합니다.

…

비밀은 지키죠. 말해봐요.

오케이.

사정이 있어 이유는 말씀드릴 수 없습니다.

?

가나가와 시절 이라면 20년도 더 된…

직원식당이 있었지만

이시하마 모터스라….

매일 평범한 백반이 나왔어요.

무슨 반찬이 나왔나요?

점심으로 무얼 먹었냐고?

황당한 알리바이 증명 이네요.

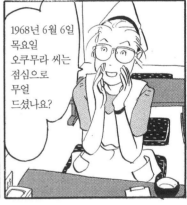

1968년 6월 6일 목요일 오쿠무라 씨는 점심으로 무얼 드셨나요?

난 자영업자 인데

그럼 알아내기 힘들지 않을까요?

앗!

글쎄요?

6월 6일이 특별한 날인 가요?

아무 날도 아니에요.

앗, 저도 그만 갈게요.

미안해요, 아무 도움도 되지 못해서.

지금 아무도 없어서

가게를 비워뒀거든요.

뾰옹 위

1,450엔 입니다.

네.

저는 아주 멀리서 왔어요.

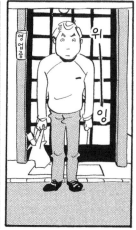

영업중 위 잉

144

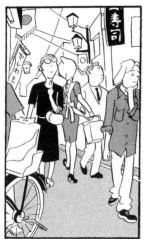

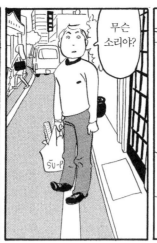

무슨 소리야?

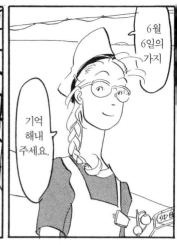

6월 6일의 가지

기억 해내 주세요.

삼각자에 금이 갔네.

비가 주룩 주룩

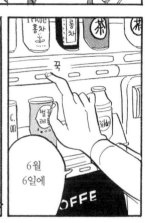

꾹

6월 6일에

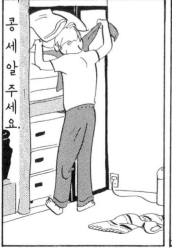

콩 세 알 주세요.

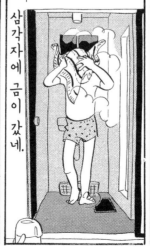

삼 각 자 에 금 이 갔 네.

6 월 6 일 에 비 가 주 룩 주 룩

쏴아

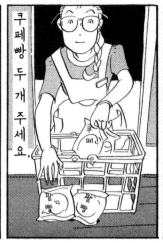

쿠페빵 두 개 주세요.

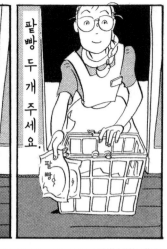

팥빵 두 개 주세요.

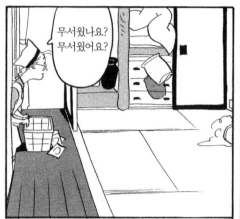

무서웠나요?
무서웠어요?

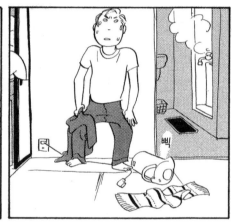

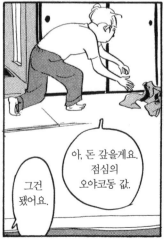

아, 돈 갚을게요.
점심의
오야코동 값.

그건
됐어요.

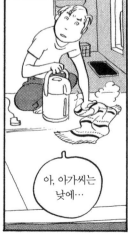

아, 아가씨는
낮에…

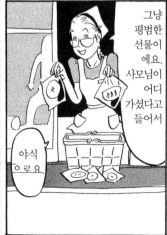

그냥
평범한
선물이
에요.
사모님이
어디
가셨다고
들어서

야식
으로요.

146

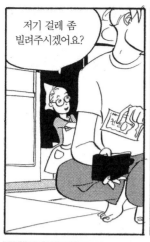

저기 걸레 좀 빌려주시겠어요?

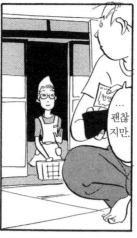

… 괜찮지만.

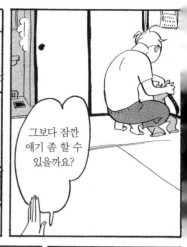

그보다 잠깐 얘기 좀 할 수 있을까요?

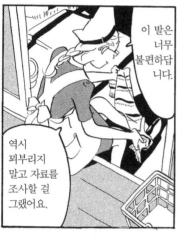

이 발은 너무 불편하답니다.

역시 꾀부리지 말고 자료를 조사할 걸 그랬어요.

감사합니다.

…

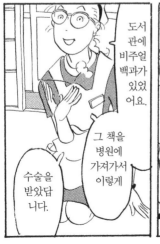

도서관에 비주얼 백과가 있었어요.

그 책을 병원에 가져가서 이렇게

수술을 받았답니다.

저

성형했거든요.

떼어낼 수 있는 물건이라니 깜짝 놀랐어요.

영락없이 발톱이라고 생각했거든요.

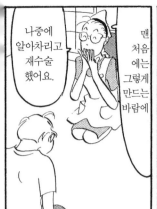

나중에 알아차리고 재수술 했어요.

맨 처음에는 그렇게 만드는 바람에

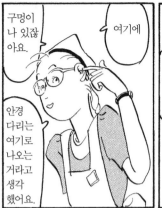

여기에

구멍이 나 있잖아요.

안경 다리는 여기로 나오는 거라고 생각 했어요.

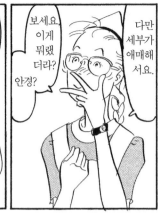

보세요, 이게 뭐랬 더라? 안경?

다만 세부가 애매해 서요.

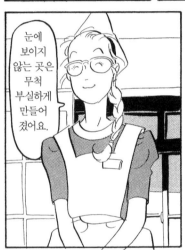

눈에 보이지 않는 곳은 무척 부실하게 만들어 졌어요.

네, 벗을 수 없어요.

붙어 있소?

그것도

깜빡했는데 선배는 요리연구가예요.

저는 그 제자고요.

하지만 기억하지 못하실 거예요.

네.

선배는 수수하게 생겼으니까.

선배라는 사람도 그런 사람이요?

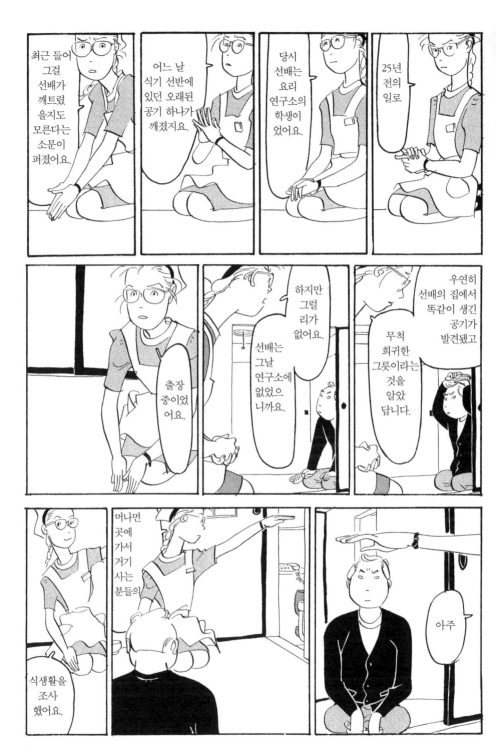

149

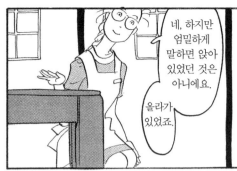

네, 하지만 엄밀하게 말하면 앉아 있었던 것은 아니에요.

올라가 있었죠.

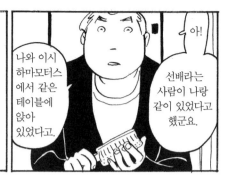

아!

나와 이시하마모터스에서 같은 테이블에 앉아 있었다고.

선배라는 사람이 나랑 같이 있었다고 했군요.

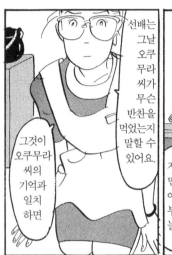

선배는 그날 오쿠무라 씨가 무슨 반찬을 먹었는지 말할 수 있어요.

그것이 오쿠무라 씨의 기억과 일치하면

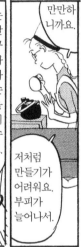

만만하니까요.

저처럼 만들기가 어려워요. 부피가 늘어나서.

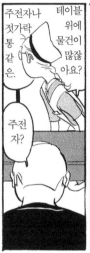

주전자나 젓가락통 같은.

주전자?

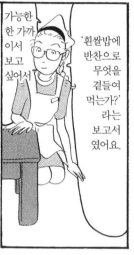

테이블 위에 물건이 많잖아요?

가능한 한 가까이서 보고 싶어서

'흰쌀밥에 반찬으로 무엇을 곁들여 먹는가?'라는 보고서였어요.

있었어.

막대가 하나

선배의 누명을 벗길 수 있습니다.

150

세일

쿠무라전기점

딩동

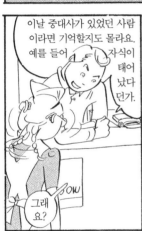

이날 중대사가 있었던 사람이라면 기억할지도 몰라요. 예를 들어 자식이 태어났다던가.

그래요?

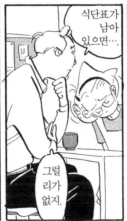

식단표가 남아 있으면…

그럴 리가 없지.

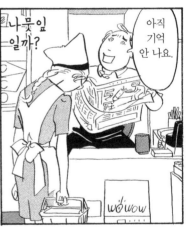

나뭇잎일까?

아직 기억 안 나요.

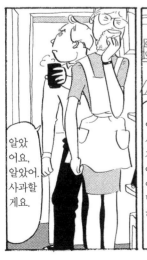

알았어요, 알았어. 사과할게요.

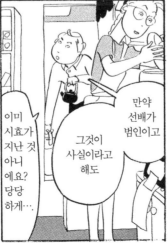

이미 시효가 지난 것 아니에요? 당당하게…

만약 선배가 범인이고

그것이 사실이라고 해도

오쿠무라 씨의 가게에서는 다양한 물건을 파는군요.

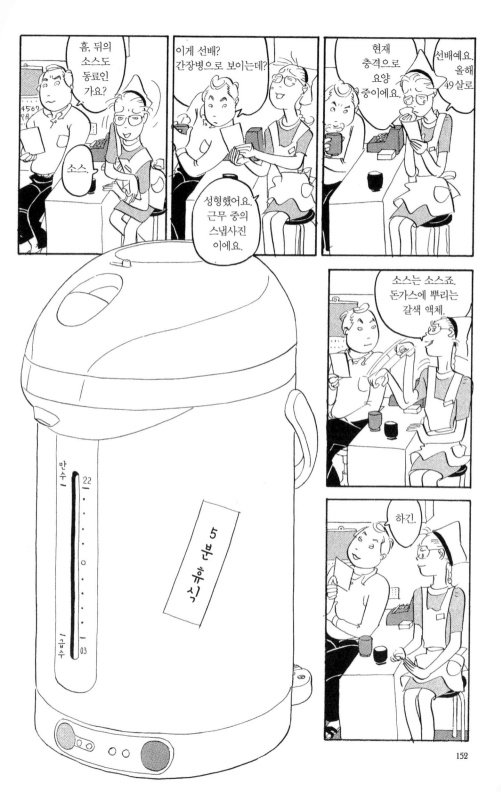

개구리
일까.

삐걱

삐걱

어?

삐걱

삐걱

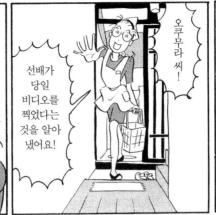

선배가
당일
비디오를
찍었다는
것을 알아
냈어요!

오쿠무라 씨!

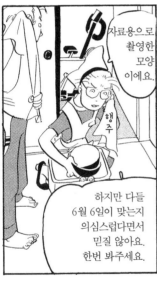

자료용으로
촬영한
모양
이에요.

행주

하지만 다들
6월 6일이 맞는지
의심스럽다면서
믿질 않아요.
한번 봐주세요.

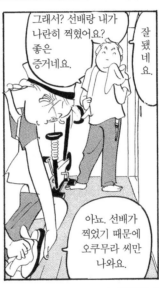

그래서? 선배랑 내가
나란히 찍혔어요?
좋은
증거네요.

잘
됐네
요.

아뇨. 선배가
찍었기 때문에
오쿠무라 씨만
나와요.

아
닙니
다.

놀랍군요!
지구에
이미 리니어
모터
사이클이…

실례.

콘센트
좀 쓸게요.

이쪽에는
비디오
플레이어가
없다고
생각
했어요.

우동

153

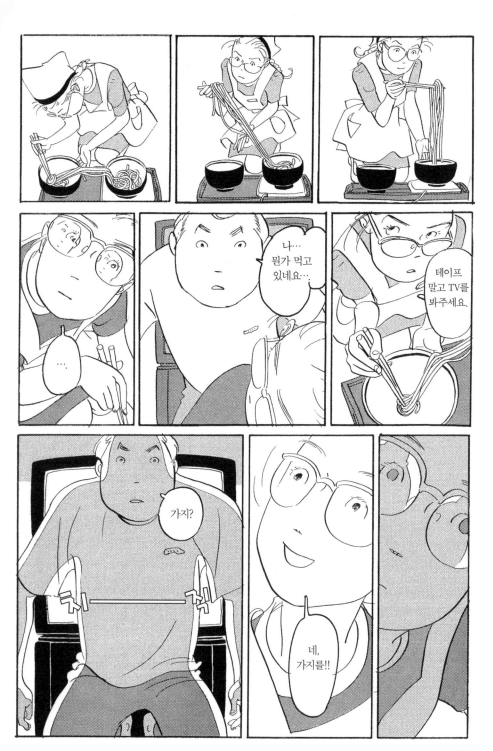

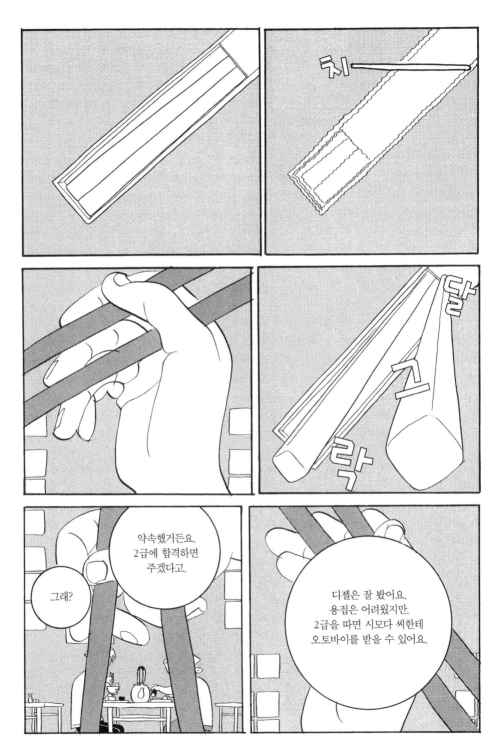

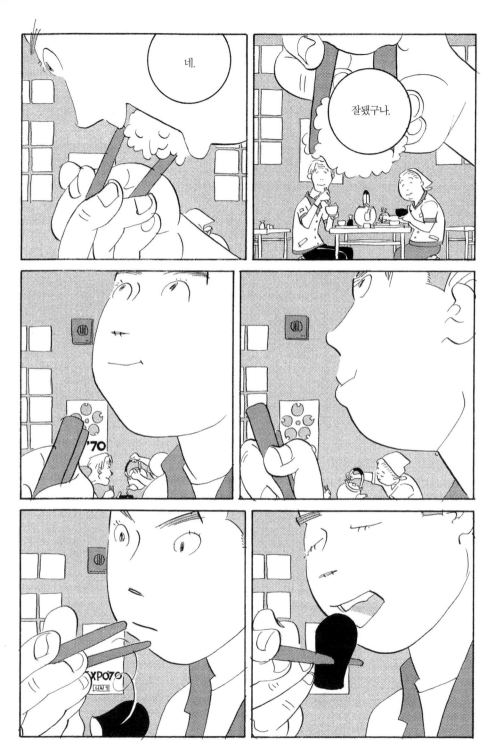

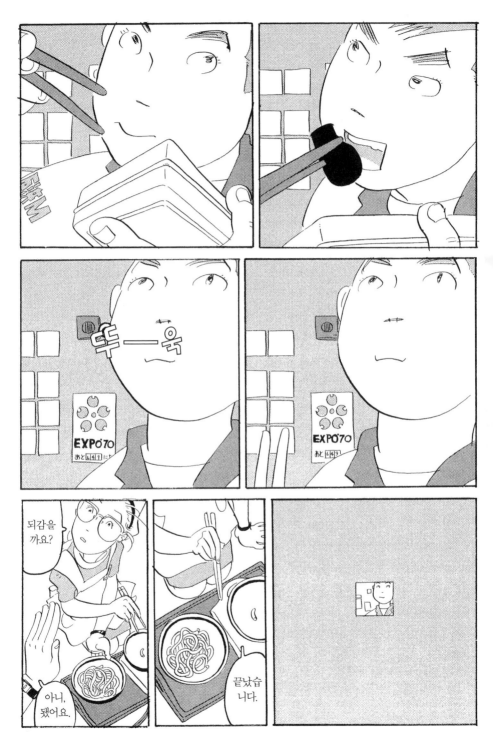

어때요?

가까이서 촬영한 것이라 찍혀 있는 피사체가 얼마 안 되지만 이시하마모터스의 식당인 것은 틀림없는 것 같아요.

저때만 해도 젊었네요.

그렇지요. 19살일 테니까요.

식당 말인데 12시가 아니고 1시가 지났네요. 우연히 자격증 시험이 있었던 날이거든요.

벽에 붙은 포스터의 벚꽃축제 개최일을 조사해서 역산해보려고요. 무언가 단서를 얻을 수 있을지도 모르잖아요?

그런데 이거 점심 시간이 아니에요.

시험이 끝날 때쯤이면 식당 운영을 안 하는 시간이라

할 수 없이 도시락을 싸와서 거기서 먹었죠.

합격하면 급료를 올려 줬죠. 1년에 4회 정도 있었어요.

디젤, 용접, 배전 같은 필기시험으로

뒤의 두 사람이 식당 직원인 타카하시 부부로 엑스포 개막을 학수고대하면서 매일 며칠이나 남았는지 확인 했거든요.

1968년 6월 6일 맞아요.

날짜는 맞아요.

개구리가 아니고

선배는 결백해요.

감사합니다!

오쿠무라 씨!

오리라네.

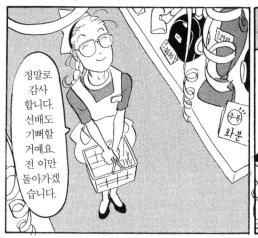

정말로 감사합니다. 선배도 기뻐할 거예요. 전 이만 돌아가겠습니다.

엑스포 개막은 1970년 3월 15일, 저 식당이 찍힌 날은 6월 6일이 맞았어요.

오오오오!

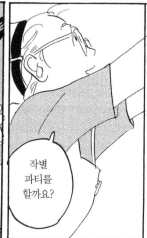

작별 파티를 할까요?

그래요? 잘됐네요.

160

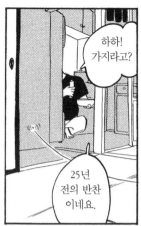

하하! 가지라고?

25년 전의 반찬 이네요.

저 마트에서 가지 절임 사 왔어요.

에헤헤, 기념 으로요.

아들이 올해 대학에 들어가서 집사람이랑 자취방을 알아 보러 갔어요.

냉장고에 이것저것 만들어두고 갔지만.

먹어요, 미각은 많이 다르지만.

그쪽에선 이런 거 안 먹어요?!

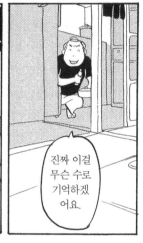

진짜 이걸 무슨 수로 기억하겠 어요.

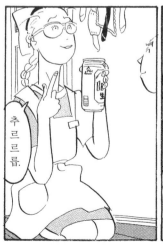

추르르릅.

마셔본 적 없어요.

맥주는 있어요?

차갑네요.

커다랗고 둥글죠.

호오

단호박.

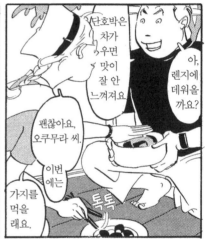

단호박은 차가우면 맛이 잘 안 느껴져요.

아, 렌지에 데워올까요?

괜찮아요, 오쿠무라 씨. 이번에는 가지를 먹을래요.

톡톡

신가ー?

알쏭달쏭해요.

마 많이 신가요?

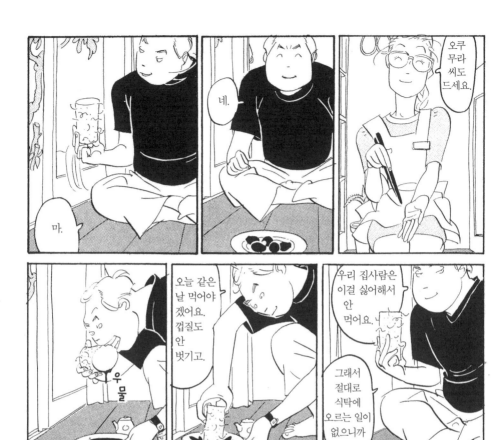

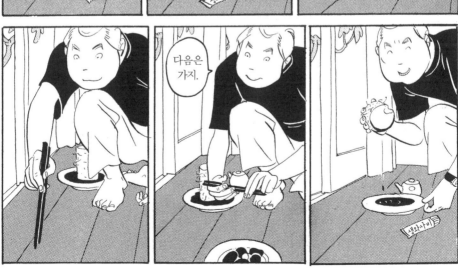

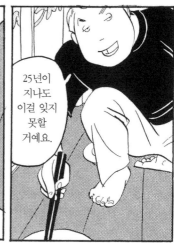

25년이
지나도
이걸 잊지
못할
거예요.

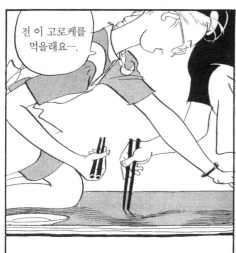

전 이 고로케를
먹을래요—.

데굴
데굴

꿀
꺽

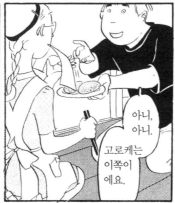

아니,
아니.

고로케는
이쪽이
에요.

164

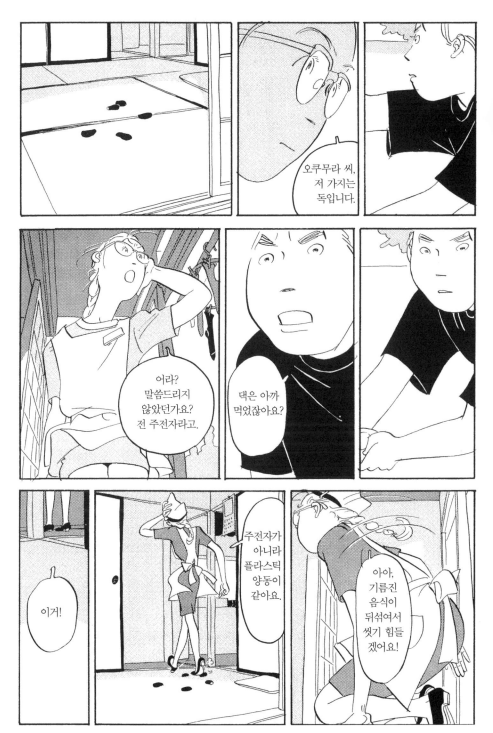

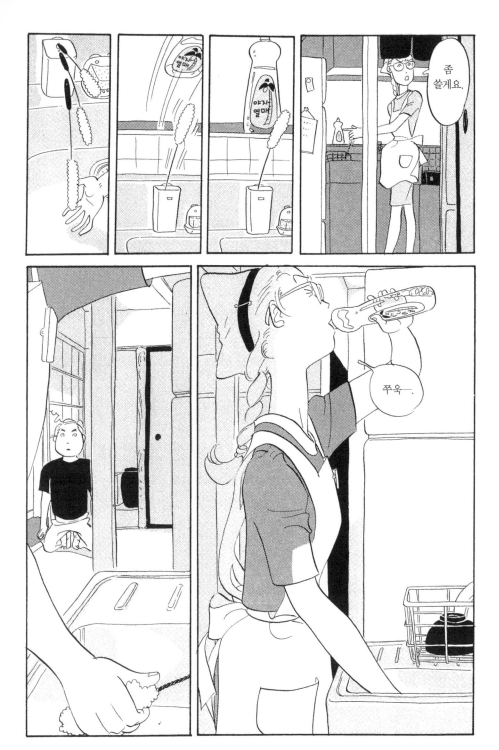

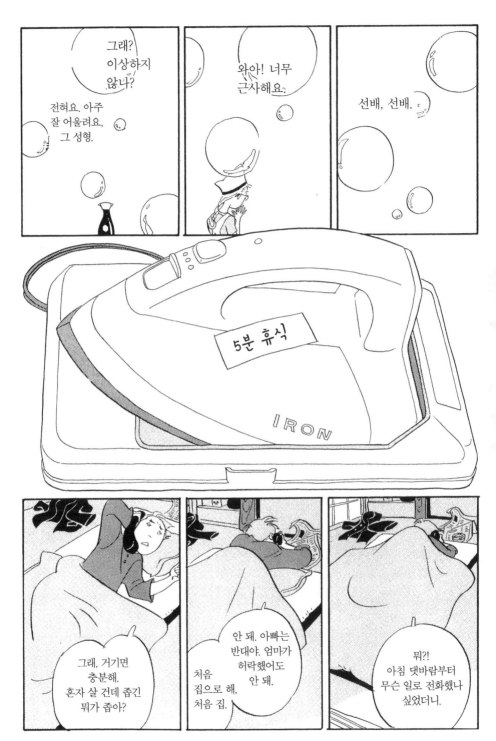

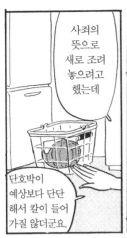

사죄의 뜻으로 새로 조려 놓으려고 했는데

단호박이 예상보다 단단해서 칼이 들어가질 않더군요.

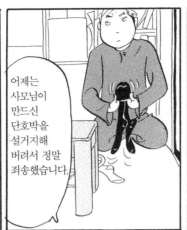

어제는 사모님이 만드신 단호박을 설거지해 버려서 정말 죄송했습니다.

보글 보글 보글

저희 연구소의 밭에서

쩍

오오!

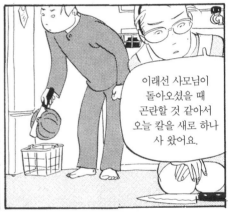

이래선 사모님이 돌아오셨을 때 곤란할 것 같아서 오늘 칼을 새로 하나 사 왔어요.

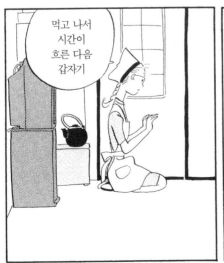

먹고 나서 시간이 흐른 다음 갑자기

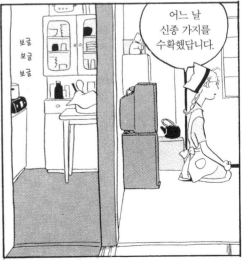

보글 보글 보글

어느 날 신종 가지를 수확했답니다.

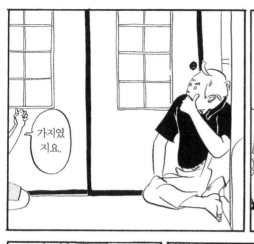

가지였
지요.

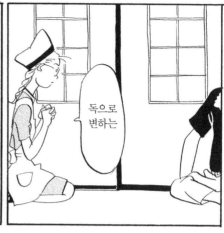

독으로
변하는

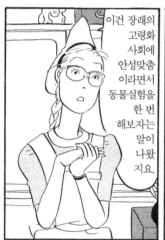

이건 장래의
고령화
사회에
안성맞춤
이라면서
동물실험을
한 번
해보자는
말이
나왔
지요.

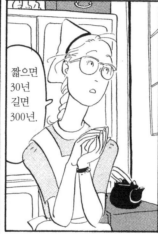

짧으면
30년
길면
300년.

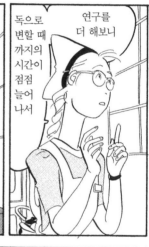

독으로
변할 때
까지의
시간이
점점
늘어
나서

연구를
더 해보니

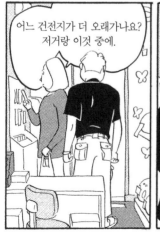

어느 건전지가 더 오래가나요?
저거랑 이것 중에.

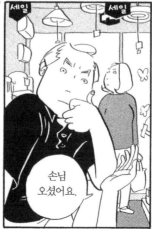

손님
오셨어요.

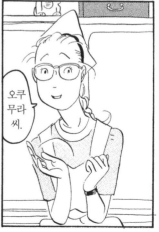

오쿠
무라
씨.

170

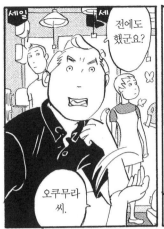

세일

세

전에도 했군요?

오쿠무라 씨.

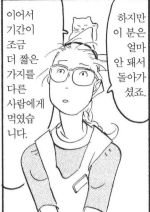

이어서 기간이 조금 더 짧은 가지를 다른 사람에게 먹였습니다.

하지만 이 분은 얼마 안 돼서 돌아가셨죠.

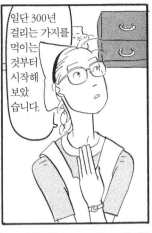

일단 300년 걸리는 가지를 먹이는 것부터 시작해 보았습니다.

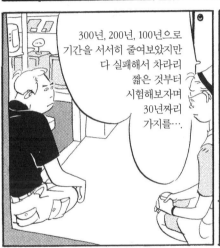

300년, 200년, 100년으로 기간을 서서히 줄여보았지만 다 실패해서 차라리 짧은 것부터 시험해보자며 30년짜리 가지를….

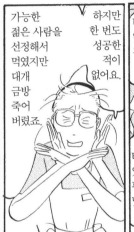

가능한 젊은 사람을 선정해서 먹였지만 대개 금방 죽어 버렸죠.

하지만 한 번도 성공한 적이 없어요.

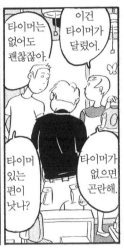

이건 타이머가 달렸어.

타이머는 없어도 괜찮아.

타이머 있는 편이 낫나?

타이머가 없으면 곤란해.

세일

세

세일

세일

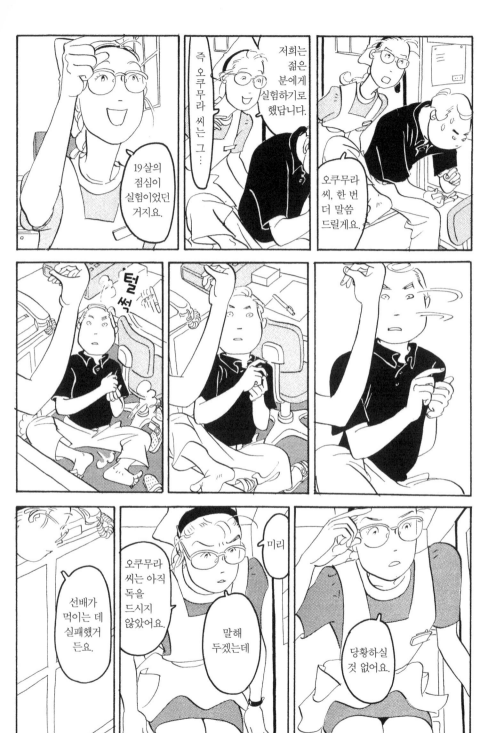

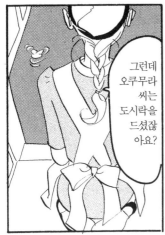

그런데 오쿠무라 씨는 도시락을 드셨잖아요?

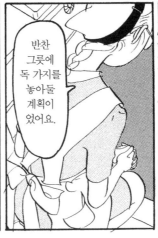

반찬 그릇에 독 가지를 놓아둘 계획이 었어요.

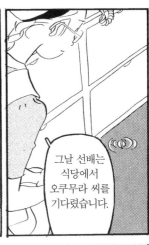

그날 선배는 식당에서 오쿠무라 씨를 기다렸습니다.

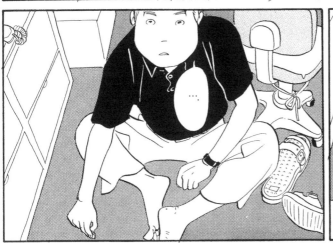

...

휴우.

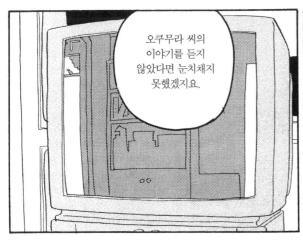

오쿠무라 씨의 이야기를 듣지 않았다면 눈치채지 못했겠지요.

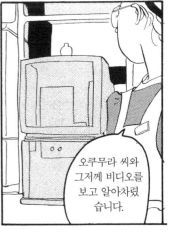

오쿠무라 씨와 그저께 비디오를 보고 알아차렸 습니다.

점심시간이 되자 모터스의 사원들이 차례차례 들어왔죠. 그러나 오쿠무라 씨의 모습이 보이질 않았습니다.

그날 열두 시 조금 전부터 선배는 테이블 위에서 스탠바이하고 있었어요.

이런 말을 하긴 괴롭지만 선배는 오랫동안 거짓말을 해왔습니다.

토옹

속을 들여다봤더니 보라색 가지가 하나 보이는 것이 아닙니까.

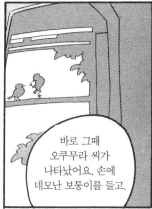

바로 그때 오쿠무라 씨가 나타났어요. 손에 네모난 보퉁이를 들고.

찰싹 착

한 시가 되어 타카하시 부부가 앞치마를 벗어버리자 선배는 무척 초조해졌습니다.

선배는 당신에게 아무 말도 안 했나요?

네.

그러고는 그걸 실험 기록으로서 연구소에 제출했지요.

반사적으로 선배는 촬영하기 시작했습니다.

새로 개발된 5년 타이머의 독가지였습니다.

어제는 선배의 실수를 여기서 무마할 수 없을까 생각했어요. 30 빼기 25….

비디오는 이번에 제가 개인적으로 자료실에서 대출한 것입니다.

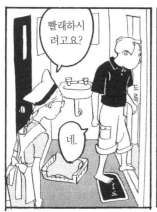

빨래하시려고요?

네.

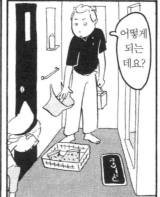

어떻게 되는데요?

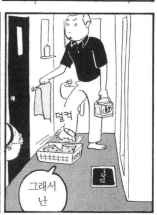

덜컥

그래서 난

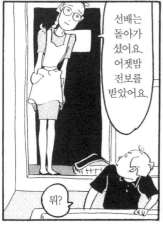

선배는 돌아가셨어요. 어젯밤 전보를 받았어요.

뭐?

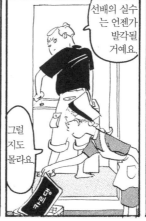

선배의 실수는 언젠가 발각될 거예요.

그럴지도 몰라요.

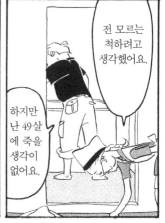

전 모르는 척하려고 생각했어요.

하지만 난 49살에 죽을 생각이 없어요.

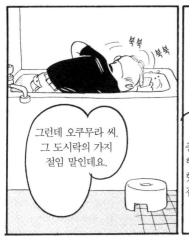

그런데 오쿠무라 씨. 그 도시락의 가지 절임 말인데요.

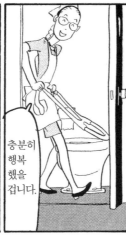

충분히 행복 했을 겁니다.

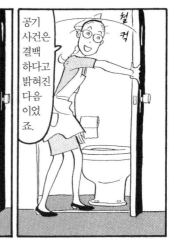

공기 사건은 결백 하다고 밝혀진 다음 이었 죠.

철 컥

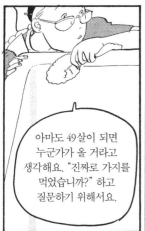

아마도 49살이 되면 누군가가 올 거라고 생각해요. "진짜로 가지를 먹었습니까?" 하고 질문하기 위해서요.

아, 기억하지 못한다 고요?

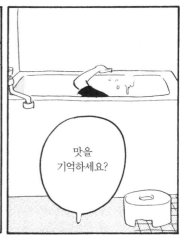

맛을 기억하세요?

노력하면 기억이 날지도 모르잖아요.

무리.

"먹었어요. 맛도 기억합니다."

그렇게 대답해 주시겠 어요?

그렇다면 이제라도 먹이겠다고 덤빌지도 몰라요.

"안 먹었습 니다"라고 솔직하게 말하신다면.

시험 결과는 어땠나요?

이봐요! 보자 보자 하니까 못 하는 소리가 없군요!

기억력이 나쁜 사람은 아니었군요.

합격했는데 왜요?

됐어요. 난 앞으로 가지를 안 먹을 겁니다.

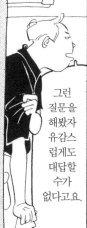

그런 질문을 해봤자 유감스럽게도 대답할 수가 없다고요.

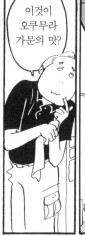

이것이 오쿠무라 가문의 맛?

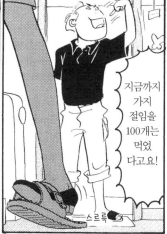

지금까지 가지 절임을 100개는 먹었다고요!

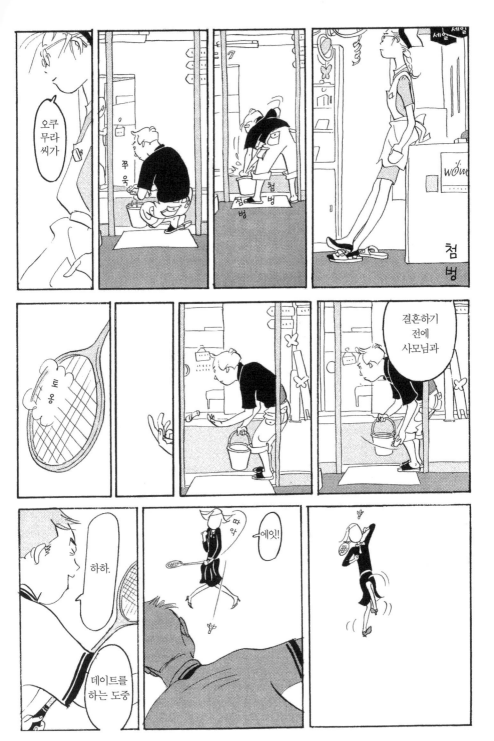

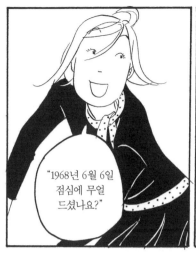

"1968년 6월 6일 점심에 무얼 드셨나요?"

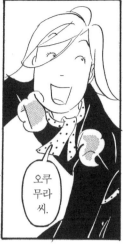

오쿠무라 씨.

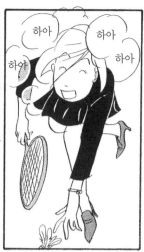

하아

하아

하아

하아

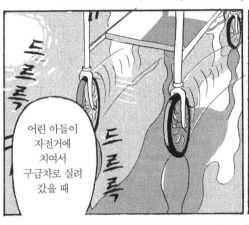

드르륵

드르륵

어린 아들이 자전거에 치여서 구급차로 실려 갔을 때

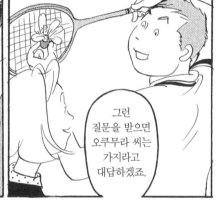

그런 질문을 받으면 오쿠무라 씨는 가지라고 대답하겠죠.

"1968년 6월 6일 점심에 무얼 드셨나요?"

환자의 아버님 이시죠?

네.

네.

아버님.

드르륵

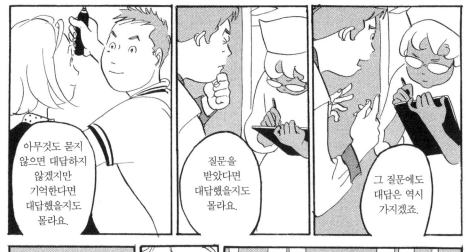

아무것도 묻지 않으면 대답하지 않겠지만 기억한다면 대답했을지도 몰라요.

질문을 받았다면 대답했을지도 몰라요.

그 질문에도 대답은 역시 가지겠죠.

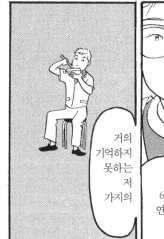

거의 기억하지 못하는 저 가지의

전부 6월 6일의 연속인걸요.

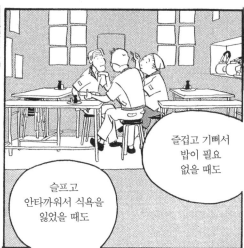

슬프고 안타까워서 식욕을 잃었을 때도

즐겁고 기뻐서 밥이 필요 없을 때도

TURBO

5분 휴식

그 후의 이야기인 걸요.

오쿠무라 씨.

꾸욱.

아무 문제 없이 녹화되더라고요.

시험 삼아 비디오에 넣어 봤더니

정말

매끌매끌한 우동도 좋지만 끊어지면 큰일이라

그렇죠?

이 판자 편리하네요.

빙글

우주에서 온 침략자 치고는 기계 문명의 발전이 더딘 것 같네요.

멈춰요.

어쩐지

훌륭해요. 꾹 누르면

응? 왜 그래요?

아쉽네요. 여기만 찍혔더라면.

욱여넣듯이 먹는 걸 좋아해서요.

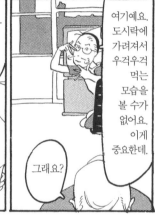

여기예요. 도시락에 가려져서 우걱우걱 먹는 모습을 볼 수가 없어요. 이게 중요한데.

그래요?

이거 내가 감사 인사를 해야 하는 건가?

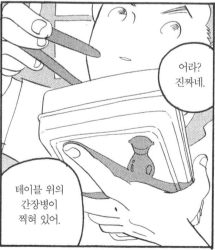

어라? 진짜네.

테이블 위의 간장병이 찍혀 있어.

도시락 뚜껑에 선배가.

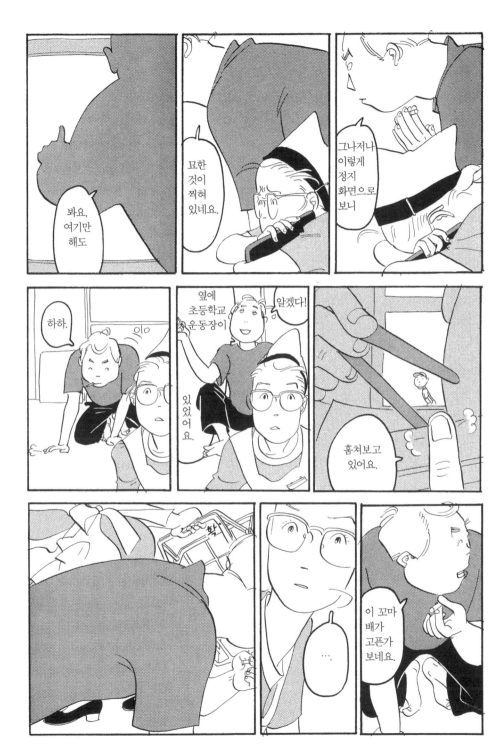

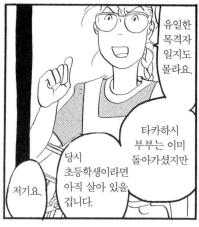

유일한 목격자일지도 몰라요.

타카하시 부부는 이미 돌아가셨지만 당시 초등학생이라면 아직 살아 있을 겁니다.

저기요.

"6월 6일에 가지를 보았습니까?"

물어보러 가려고요? 우동을 들고?!

본인은 의외로 믿을 수가 없답니다.

잊고 있을 뿐입니다.

나 역시 잊었을 뿐이에요.

보통 기억할 리가 없다고요.

맛있겠다고.

그런 점에서 그는 보고 있었고 생각도 했을 거예요.

음식이 입에 들어가는 순간은 타인만 볼 수 있거든요.

오쿠무라 씨는 이때 오토바이 생각밖에 안 했었지요.

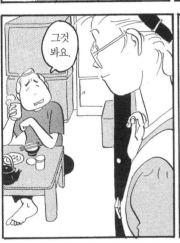
그것 봐요.

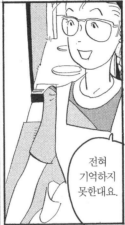
전혀 기억하지 못한대요.

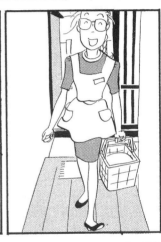

전기 조리기.

비디오가 있었네요?

이건

점심시간 직후였으니까 아마 배가 고프지 않았겠지요.

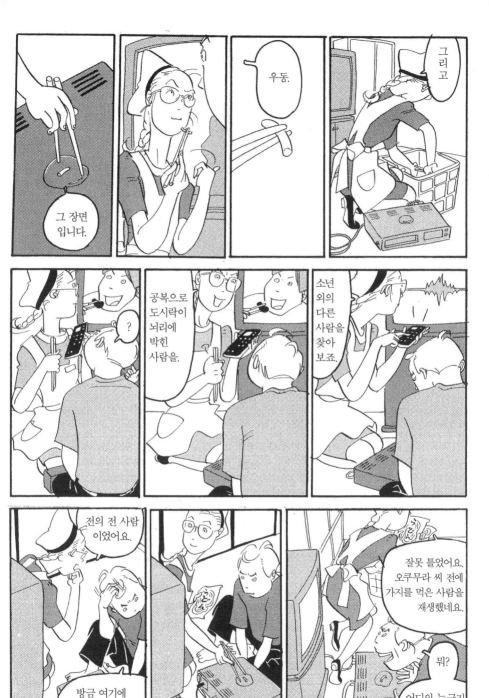

※촌마게(ちょんまげ) : 일본 에도 시대의 남자가 틀어올린 상투의 한 가지.

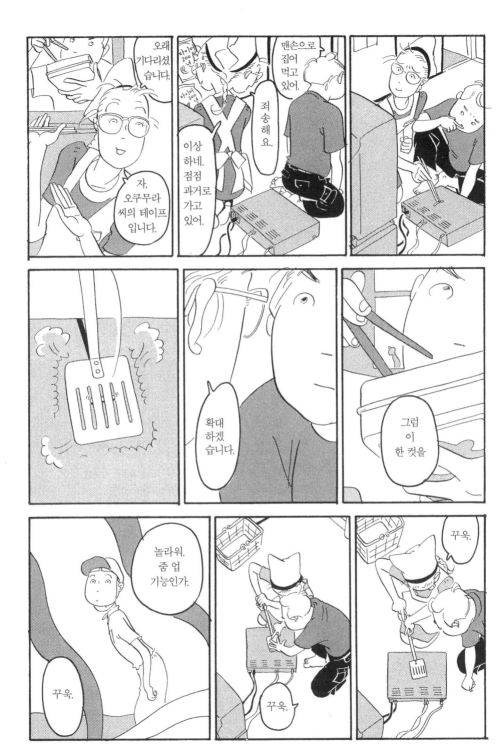

187

공놀이를 하고
있었어요.
꾸욱—.

그렇습니다.
꾸욱.

이름이
사쿠마
구나.

꾸욱.

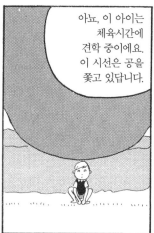

아뇨, 이 아이는
체육시간에
견학 중이에요.
이 시선은 공을
쫓고 있답니다.

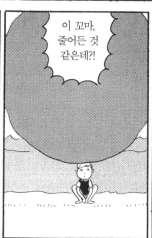

이 꼬마,
줄어든 것
같은데?!

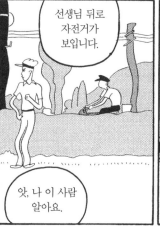

선생님 뒤로
자전거가
보입니다.

앗, 나 이 사람
알아요.

선생님
이군요.

다른
사람은
없나?

그래요?
아깝네.

맞죠?

봐요, 멀리 도리이가 보이죠? 그 옆에 우체통이 있어요.

이 지역 우체부예요.

시모다라고 적혀 있지 않아요?

저기, 그 옆의 트럭 말인데

어라? 마침 사람이 있네요. 다행이다, 집배 시간에 맞출 수 있었어.

이게 한계예요.

앗!

봐요, 그렇게 보이죠?

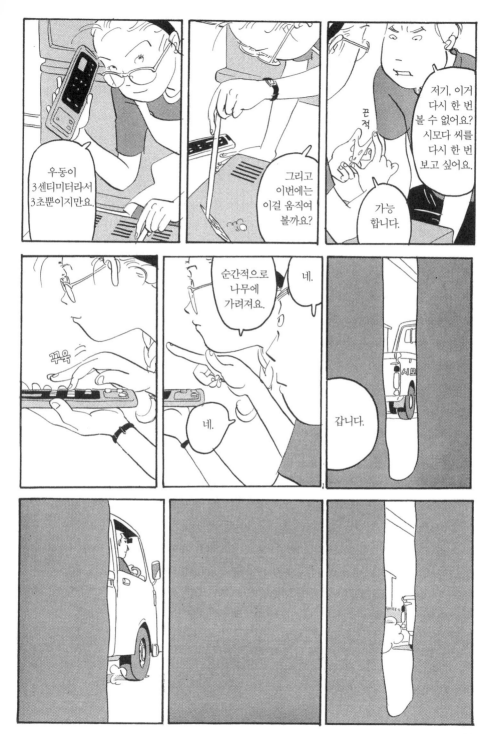

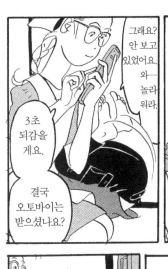

그래요? 안 보고 있었어요. 와 놀라워라.

3초 되감을게요.

결국 오토바이는 받으셨나요?

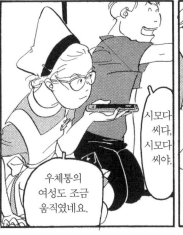

시모다 씨다, 시모다 씨야.

우체통의 여성도 조금 움직였네요.

꾸욱

꾸욱

다시 한 번 갑니다.

물론이죠.

2급 합격 축하드립니다.

보세요. 손이 이렇게 움직였어요.

몇 년이나 못 만났더라?

우체부 갑니다.

이마이.

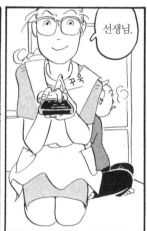
선생님.

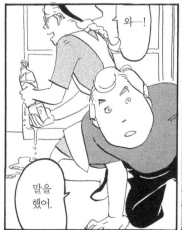
와—!

말을 했어.

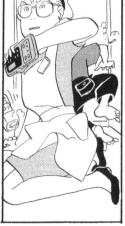

이노옴!

왜 그래요?

'이마이'란 저 아이일까요?

왜 야단을 칠까요?

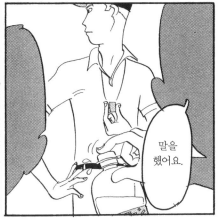

말을 했어요.

네. 불편해요.

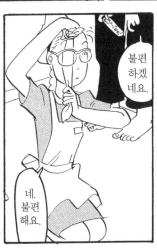

불편하겠네요.

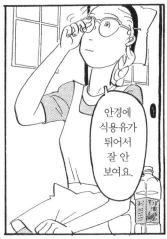

안경에 식용유가 튀어서 잘 안 보여요.

응?

오쿠무라 씨.

잔디를 뽑는다고 야단을 친 건가?

뚜욱.

선생님은 이마이라는 아이를 향해서 고함을 질렀 지요.

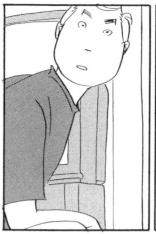

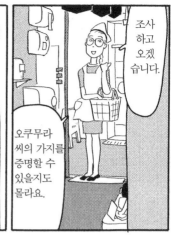

조사 하고 오겠 습니다.

오쿠무라 씨의 가지를 증명할 수 있을지도 몰라요.

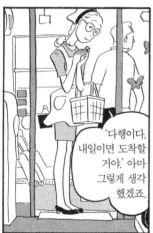

'다행이다, 내일이면 도착할 거야.' 아마 그렇게 생각 했겠죠.

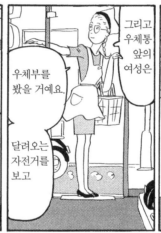

우체부를 봤을 거예요.

달려오는 자전거를 보고

그리고 우체통 앞의 여성은

이렇게 이마이를 향해 "이노옴" 하고.

물으러 가진 않을 거예요.

괜찮 아요. 무얼 봤는지

그런 일도 있을 수 있지 않을 까요?

아직 잘 모르겠지만

우체부는 선생님을 보고 있었어요.

삐꺽 삐꺽 삐꺽

어째서 인지는

194

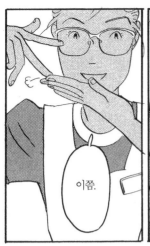

이쯤.

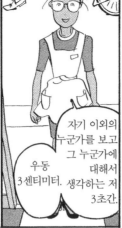

자기 이외의 누군가를 보고 그 누군가에 대해서 생각하는 저 3초간.

우동 3센티미터.

비비적 비비적

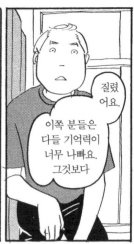

질렸어요.

이쪽 분들은 다들 기억력이 너무 나빠요. 그것보다

부비

부비

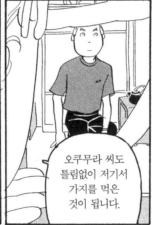

오쿠무라 씨도 틀림없이 저기서 가지를 먹은 것이 됩니다.

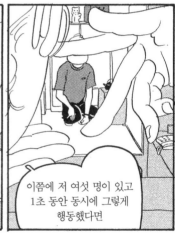

이쯤에 저 여섯 명이 있고 1초 동안 동시에 그렇게 행동했다면

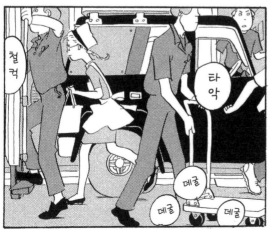

철컥

타악

데굴

데굴

데굴

콰당

이봐요.

덜덜덜

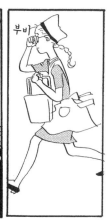

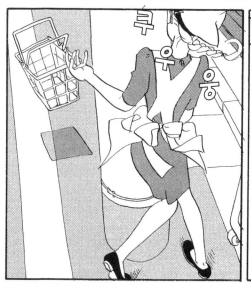

주룩

아유,
다행히
안경은
깨지지
않았네.

어머나,
큰일 날
뻔했어.

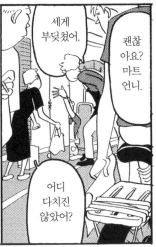

세게
부딪쳤어.

괜찮
아요?
마트
언니.

어디
다치진
않았어?

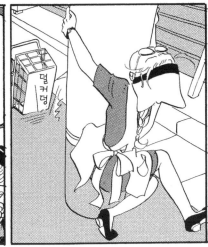

덜
커
덩

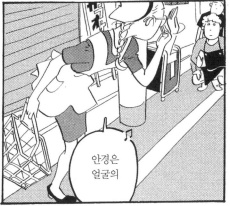

안경은
얼굴의

일부
입니다.

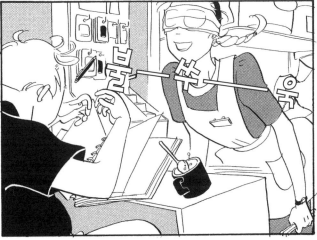

자, 이거요.

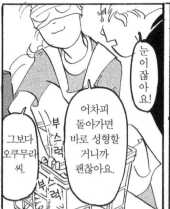

그보다 오쿠무라 씨.

부스럭

눈이 잖아요!

어차피 돌아가면 바로 성형할 거니까 괜찮아요.

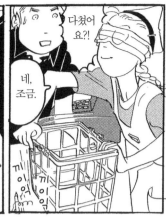

다쳤어요?!

네, 조금.

끼이익 끼이익

급거 마중을 나와 주었어요.

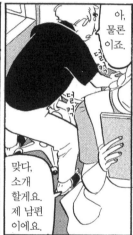

아, 물론 이죠.

맞다, 소개 할게요. 제 남편 이에요.

덜컥

읽을 수 있어요?

암기 했어요. 들어가도 될까요?

조사가 끝났으니 보고할게요. 들으시겠 어요?

…

들어 갑니다.

…

그럼 실례할게요

안녕 하세 요….

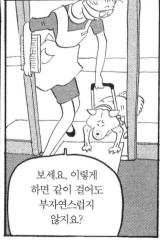

보세요, 이렇게 하면 같이 걸어도 부자연스럽지 않지요?

그럼 읽겠습니다.

공놀이는 막바지에 접어든 피구 경기로 추정. 사쿠마는 '칫, 재미없어'라고 생각했습니다.

1968년 6월 6일 목요일 창밖에 있었던 소년은 오카와 초등학교 4학년 2반 사쿠마.

이마이를 꾸짖은 사람은 2반 담임인 하마다 선생님. '이마이가 잔디 뽑는 걸 말려야지' 하고 생각했습니다.

체육 견학생은 이마이. 왼손의 붕대로 보아 '손목 염좌' 때문에 견학을 했던 것으로 추정. '어제 사쿠마가 던진 공은 아팠어'라고 생각했습니다.

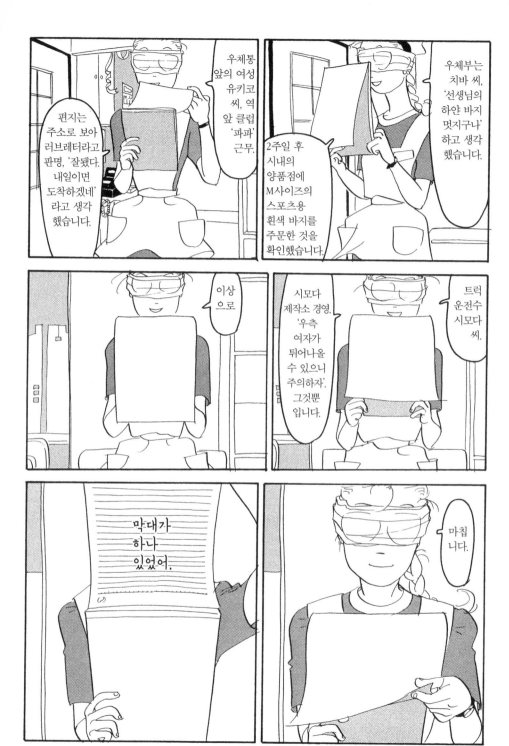

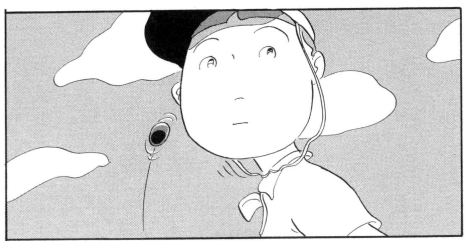

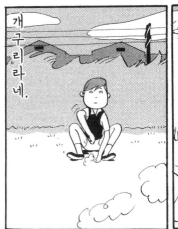
개구리라네.

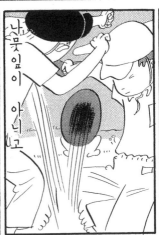
나뭇잎이 아니고

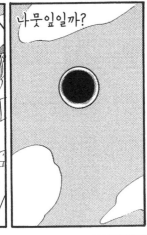
나뭇잎일까?

오리라네.

이 노옴.

개구리가 아니고

이마이.

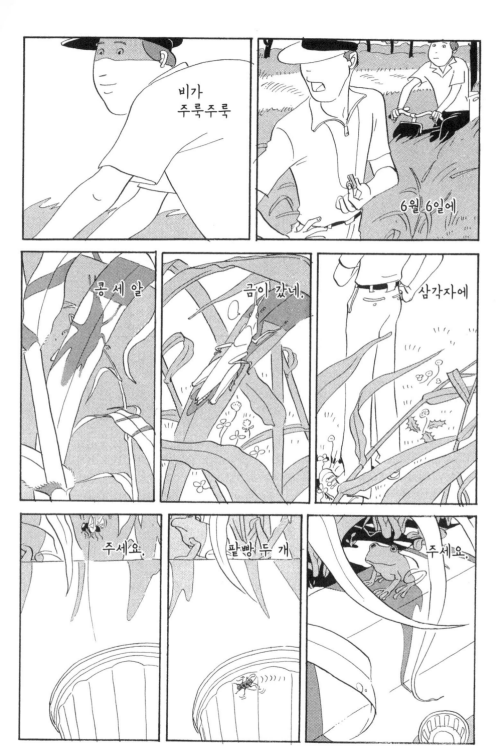

쿠페빵 두 개

주세요.

눈 깜짝할
사이에

눈 깜짝할
사이에

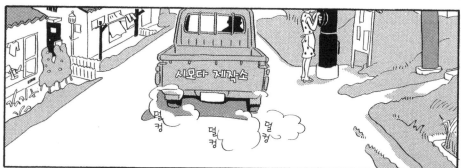

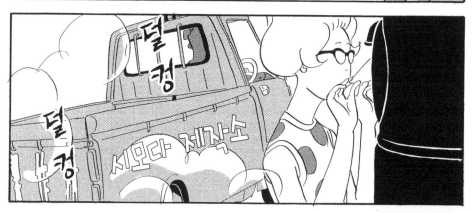

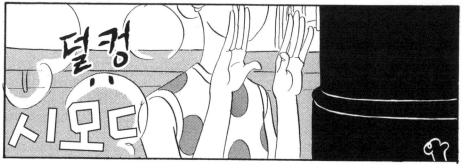

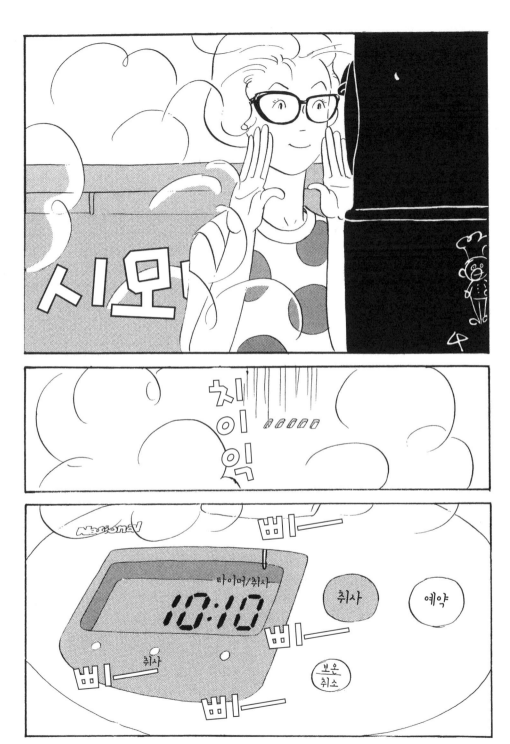

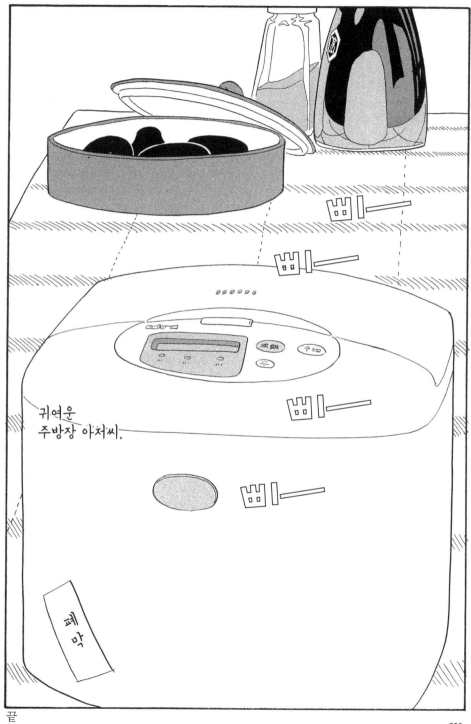

게재지 일람

「아름다운 마을」1987년『프티 플라워』9월호(쇼각칸)
「병에 걸린 토모코」1988년『LaLa 별책』봄호(하쿠센샤)
「버스로 네 시에」1990년『프티 플라워』5월호(쇼각칸)
「내가 아는 그 아이」1992년『프티 플라워』11월호(쇼각칸)
「도쿄 코로보클」1993년『Hanako』230, 236, 240, 243, 247, 250, 254호(매거진하우스)
「오쿠무라 씨의 가지」1994년『COMIC 아레!』5월호(매거진하우스)

북스토리 아트코믹스 시리즈 ❺

막대가 하나(원제 : 棒がいっぽん)

1판 1쇄 2016년 6월 25일
　　3쇄 2021년 8월 25일

지 은 이 타카노 후미코
옮 긴 이 정은서

발 행 인 주정관
발 행 처 북스토리㈜
주　　　소 서울특별시 마포구 양화로 7길 6-16 서교제일빌딩 201호
대표전화 02-332-5281
팩시밀리 02-332-5283
출판등록 1999년 8월 18일 (제22-1610호)
홈페이지 www.ebookstory.co.kr
이 메 일 bookstory@naver.com

ISBN 979-11-5564-121-7 04650
　　　978-89-93480-97-9 (세트)

※잘못된 책은 바꾸어드립니다.